才高八斗

成語接龍

潛力非凡 02

才高八斗：單挑成語接龍

編著　蔡智軒
責任編輯　王捷安
內文排版　王國卿
封面設計　林鈺恆

出版者　培育文化事業有限公司
信箱　yungjiuh@ms45.hinet.net
地址　新北市汐止區大同路3段194號9樓之1
電話　（02）8647-3663
傳真　（02）8674-3660
劃撥帳號　18669219
CVS代理　美璟文化有限公司
TEL／(02)27239968
FAX／(02)27239668

總經銷：永續圖書有限公司

永續圖書線上購物網
www.foreverbooks.com.tw

法律顧問　方圓法律事務所　涂成樞律師
出版日期　2019年06月

國家圖書館出版品預行編目資料

才高八斗：單挑成語接龍 / 蔡智軒編著.
-- 初版. -- 新北市：培育文化，民108.06
　　面；　公分. --（潛力非凡；02）
　　ISBN 978-986-97393-3-7（平裝）

　1. 益智遊戲　　2. 成語

　　997.4　　　　　　　108005027

才高八斗 成語接龍 CONTENTS

Part 1

才高八斗 單挑

成語接龍

潔身自愛→愛莫能助→助人為樂→樂不可支→

支吾其詞→詞嚴義正→正聲雅音→音問兩絕→

絕無僅有→有勇無謀→謀財害命→命辭遣意→

意在筆先→先天不足→足不履影→影只形孤→

孤芳自賞→賞罰分明→明珠暗投→投石問路→

路絕人稀→稀世之寶→寶山空回→回天無力→

力透紙背→背井離鄉→鄉書難寄→寄人籬下→

下落不明→明眸皓齒→齒頰生香→香消玉碎

潔身自愛：保持自己純潔，不同流合污。也指怕招惹是非，
只顧自己好，不關心公眾事情。

愛莫能助：愛：愛惜；莫：不。雖然心中關切同情，卻沒
有力量幫助。

助人為樂：幫助人就是快樂。

樂不可支：支：撐住。快樂到不能撐持的地步。形容欣喜
到極點。

支吾其詞：支吾：說話含混躲閃。指用含混的話搪塞應付，以掩蓋真實情況。

詞嚴義正：詞：言詞，語言；嚴：嚴謹；義：道理；正：純正。指言辭嚴厲，道理純正。

正聲雅音：純正優雅的音樂。

音問兩絕：書信與消息都斷絕。亦作「音問杳然」。

絕無僅有：只有一個，再沒有別的。形容非常少有。

有勇無謀：只有勇氣，沒有計謀。指做事或打仗只是猛打猛衝，缺乏計畫，不講策略。

謀財害命：為了劫奪財物，害人性命。

命辭遣意：運用文詞表達思想。亦作「命詞遣意」。

意在筆先：指寫字畫畫，先構思成熟，然後下筆。

先天不足：先天：人或動物的胚胎時期。原指人或動物生下來體質就不好。後也指事物的根基差。

足不履影：比喻循規蹈矩。

影只形孤：猶形單影隻。只有自己的身體和自己的影子。形容孤獨，沒有同伴。

孤芳自賞：孤芳：獨秀一時的香花。把自己比做僅有的香花而自我欣賞。比喻自命清高。

賞罰分明：該賞的賞，該罰的罰。形容處理事情嚴格而公正。

明珠暗投：原意是明亮的珍珠，暗裡投在路上，使人看了都很驚奇。比喻有才能的人得不到重視。也比喻好東西落入不識貨人的手裡。

投石問路：原指夜間潛入某處前，先投以石子，看看有無反應，藉以探測情況。後用以比喻進行試探。

路絕人稀：指道路阻絕，人煙稀少。

稀世之寶：稀世：世所稀有。世上稀有的珍寶。

寶山空回：走進到處是寶物的山裡，卻空手出來。比喻根據條件，本來應該有豐富的收穫，卻一無所得（多指求知）。

回天無力：回天：比喻力量大，能移轉極難挽回的時勢；無力：沒有力量。比喻局勢或病情嚴重，已無法挽救。

力透紙背：透：穿過。形容書法剛勁有力，筆鋒簡直要透到紙張背面。也形容詩文立意深刻，詞語精練。

背井離鄉：背：離開；井：古制八家為井，引申為鄉里，家宅。離開家鄉到外地。

鄉書難寄：鄉書：家書。家書很難寄回家中。比喻與家鄉消息隔絕。

寄人籬下：寄：依附。依附於他人籬笆下。比喻依附別人生活。

下落不明：下落：著落，去處。指不知道要尋找的人或物在什麼地方。

明眸皓齒：明亮的眼睛，潔白的牙齒。形容女子容貌美麗，也指美麗的女子。

齒頰生香：嘴邊覺有香氣生出。形容談及之事使人產生美感。

香消玉碎：比喻年輕美貌女子死亡。

◆樂不可支◆

東漢初，南陽有個叫張堪的人很受漢光武帝劉秀器重，擔任郎中後多次提升。西元 38 年，張堪隨驃騎將軍杜茂大破匈奴軍後被任命為漁陽郡太守。

在任時期，張堪賞罰分明，說到做到。打敗前來騷擾的萬餘匈奴騎兵，從此百姓安居樂業。接著張堪又命人帶領百姓進行耕種，開出稻田八千多頃，使郡內百姓殷實富足。

張堪擔任太守八年，得到人民的擁護，漁陽人民編歌兒頌揚他以表愛戴。有一首歌唱道：「桑無附枝，麥無兩歧。張君為政，樂不可支。」

◆有勇無謀◆

項羽的勇猛精神，的確無人能及，但項羽有勇無謀，是難成大事的。韓信在被劉邦拜大將後，曾與劉邦談論天下大勢，自己也承認論兵力的英勇、強悍、精良都不如項羽，項羽一聲

怒喝，千人會嚇得膽戰腿軟。

但韓信還說，他不能放手任用賢將，這只算匹夫之勇。項羽待人恭敬慈愛，語言溫和，看到別人有疾病，會同情落淚，把自己的飲食分給他們。可是等到部下有功應當封爵時，他把官印的棱角都磨光滑了也捨不得給人家，這是婦人之仁。

後來的事實證明了的確如此，項羽唯一的謀士范增一怒而走。漢軍用計謀把項羽耍得團團轉，劉邦正面與項羽相拒，韓信千里迂迴，彭越在項羽後院打游擊，項羽無頭蒼蠅一樣疲於奔命，最終被漢軍合圍，其霸業以失敗而告終。

在有些時候，項羽還不如張飛，張飛雖猛，但也是有粗中帶細的時候，項羽卻只知用蠻力。

◆投石問路◆

民間傳說，有一個走江湖的相士，一日，忽蒙縣官召見。見面時縣官對他說：「坐在我身旁的三人當中，一位是我的夫人，其餘是她的婢女。你若能指認哪一位是夫人，就可免你無罪。否則，你再在本縣擺相命攤，我必將以妖言惑眾之罪懲處你！」

相士將衣飾髮型一致、年齡相仿同樣面無表情的三位女子打量一眼，就對縣官說：「這麼簡單的事，我徒弟都辦得到！」

他的徒弟應師父之命，將三位並排端坐的女孩子從左往右

看，從右往左看，看了半天，仍然一頭霧水。他滿臉迷惘地對相士說：「師父你沒有教過我啊？」相士一巴掌拍在徒弟的腦袋上，同時，順手一指其中一位女子說：「這位就是夫人！」

在場之人全部傻住了，沒錯，這人還真會看相。事實是：相士一巴掌拍在徒弟腦袋上時，師徒二人的模樣頗為滑稽。少見世面的兩個丫環忍不住掩口而笑。那位依然端坐，面無表情的女子當然是見過世面又有教養的夫人啦。

成 語 練 習

◆ 請把下面帶「八」字的成語補充完整

八面□□　　八拜□□　　八百□□
八府□□　　八方□□　　八仙□□
八街□□　　八鬥□□　　八□玲□
八□打□　　八□三□　　八□之□

◆ 請在下面的括弧裡填上正確的動物名稱

□歌□舞　　□程萬里　　斷□續□
鴻案□車　　□食□吞　　指□為□
愛屋及□　　□口□後　　□□混雜
□口餘生　　仗□寒□　　沐□而冠
□□心腸　　□□點水　　盲人摸□

碎瓊亂玉→玉樹臨風→風韻猶存→存亡未卜→

卜晝卜夜→夜長夢多→多多益善→善罷甘休→

休養生息→息息相通→通達諳練→練兵秣馬→

馬放南山→山崩水竭→竭澤而漁→漁人得利→

利害得失→失之交臂→臂有四肘→肘行膝步→

步步為營→營私舞弊→弊帚自珍→珍饈美饌→

饌玉炊金→金輝玉潔→潔濁揚清→清歌曼舞→

舞文弄墨→墨守成規→規言矩步→步步蓮花

碎瓊亂玉：指雪花。

玉樹臨風：形容人風度瀟灑，秀美多姿。亦作「臨風玉
樹」。

風韻猶存：形容中年婦女仍然保留著優美的風姿。

存亡未卜：卜：猜測，估計。或是活著，或是死了，不能
預測。

卜晝卜夜：卜：占卜。形容夜以繼日地宴樂無度。

夜長夢多：比喻時間一拖長，情況可能發生不利的變化。

多多益善：益：更加。越多越好。

善罷甘休：輕易地了結糾紛，心甘情願地停止再鬧。

休養生息：休養：何處保養；生息：人口繁殖。指在戰爭或社會大動盪之後，減輕人民負擔，安定生活，恢復元氣。

息息相通：呼吸也相互關聯。形容彼此的關係非常密切。

通達諳練：通達：明白；諳練：熟悉，熟練。深知人情事理，處理問題老練。

練兵秣馬：訓練士兵，餵飽戰馬。指做好戰鬥準備。

馬放南山：比喻天下太平，不再用兵。現形容思想麻痺。

山崩水竭：山嶽崩塌，河川乾枯。古代認為是重大事變或其徵兆。同「山崩川竭」。

竭澤而漁：澤：池、湖。掏乾了水塘捉魚。比喻取之不留餘地，只圖眼前利益，不作長遠打算。也形容反動派對人民的殘酷剝削。

漁人得利：趁著雙方爭執不下而從中得到好處。

利害得失：好處和壞處，得益和損失。

失之交臂：交臂：胳膊碰胳膊，指擦肩而過。形容當面錯過。

臂有四肘：比喻不凡的相貌。

肘行膝步：匍匐前行，表示虔誠或哀戚。

步步為營：步：古時以五尺為一步，「步步」表示距離短。軍隊每向前推進一步就設下一首營壘。形容防守嚴密，行動謹慎。

營私舞弊：營：謀求；舞：玩弄；弊：指壞事。以違法的手段謀求私利。

弊帚自珍：對自家的破舊掃帚，也看作很珍貴。比喻對己物的珍視。

珍饈美饌：饈：滋味好的食物，饌：飯食。珍貴而味道好的食物。亦作「珍羞美味」。

饌玉炊金：炊：燒火做飯；饌：飲食，吃。形容飲食的豐盛美味。

金輝玉潔：形容文辭斑斕簡潔。

潔濁揚清：猶激濁揚清。比喻清除壞的，發揚好的。

清歌曼舞：音樂輕快，舞姿優美。

舞文弄墨：舞、弄：故意玩弄；文、墨：法度、繩墨。故意玩弄文筆。原指曲引法律條文作弊。後常指玩弄文字技巧。

墨守成規：墨守：戰國時墨翟善於守城；成規：現成的或久已通行的規則、方法。指思想保守，守著老規矩不肯改變。

規言矩步：比喻言行謹慎，合乎法度。

步步蓮花：原形容女子步態輕盈。後常比喻漸入佳境。

成語故事

◆敝帚自珍◆

東漢開國皇帝光武帝劉秀，是一位具有雄才大略的開明君主。他待人敦厚，誠懇尚信，在軍事上有謀略，禁止擄掠，爭取民心。「敝帚自珍」這個成語，就出自他在都城洛陽所下的一道詔書，從一個側面反映了他在這方面的風格。

西元 25 年，劉秀經過多年征戰，建立起自己的統治政權，定都洛陽，史稱東漢。在這個時候，各地還有許多豪強割據一方，稱王稱霸。其中，一個叫公孫述的，就依仗著四川險要地勢，在這裡自立為帝，國號「成家」。隨著全國的逐漸統一，光武帝數次遣使前去勸公孫述歸順東漢，但公孫述怒而不從。

建武十一年（西元35年），東漢朝廷派兵征討，被公孫述所拒。次年，劉秀又命大司馬吳漢前去討伐公孫述。吳漢，字子顏，南陽人，是東漢中興名將，武威將軍劉禹為其副將。面對東漢的強大攻勢，公孫述調兵遣將進行抵擋，但節節敗退，吳漢連戰連勝，逼近成都。

此後，雙方在廣都至成都之間展開殊死搏鬥，互有勝負。公孫述更是拿出國庫中的全部財貨珍奇，招募了 5000 名敢死之士，鳴鼓挑戰，暗地裡派遣奇兵，繞到漢軍背後進行偷襲。

這年十一月，公孫述親率數萬人，出成都城與吳漢大戰。兩軍連戰數日，公孫述兵敗逃走，最後被漢軍追上，刺穿胸部墜落馬下，當夜死去。

第二天，公孫述手下見大勢已去，棄城投降。漢軍副將劉禹率兵浩浩蕩蕩進入城內，將公孫述的妻子家人全部殺死，並割下公孫述的頭顱，派人飛馬送往洛陽。與此同時，他還縱兵大掠，四處焚燒。

這一消息傳至京城，光武帝劉秀大為震怒，特別下詔譴責劉禹：「這座城池已經投降了，滿城老婦、孩子還有數萬人，一旦縱兵進行放火亂殺，誰聽了都會心酸氣憤。通常之人，即使家裡有一把破掃帚，也十分珍惜，可你卻這樣不愛護子民的生命財產！你怎麼這樣殘暴，竟忍心做出如此的行為？」隨即，劉秀下詔撤了劉禹的職務，並對主將吳漢也給以嚴厲批評。

成語練習

◆ 請把下面的疊字成語補充完整

躲躲 □□　　　扭扭 □□　　　鬼鬼 □□

絮絮 □□　　　虛虛 □□　　　熙熙 □□

三三 □□　　　魚魚 □□　　　嬝嬝 □□

哼哼 □□　　　偷偷 □□　　　星星 □□

◆ 請將歇後語和它所對應的成語連線

打開天窗說亮話●　　　●委曲求全

破罐子破摔●　　　●鐵面無私

前怕狼，後怕虎●　　　●自暴自棄

此地無銀三百兩●　　　●開誠佈公

牆頭上的草●　　　●畏首畏尾

人在屋簷下，怎能不低頭●　　　●欲蓋彌彰

包拯審犯人●　　　●搖擺不定

答案在190頁

花攢錦簇→簇錦團花→花甲之年→年深日久→

久安長治→治國安民→民貴君輕→輕言細語→

語不驚人→人世滄桑→桑榆暮景→景星慶雲→

雲蒸霞蔚→蔚然成風→風急浪高→高才遠識→

識時達務→務本抑末→末路之難→難捨難分→

分章析句→句櫛字比→比翼雙飛→飛蛾投火→

火燭銀花→花紅柳綠→綠林強盜→盜亦有道→

道西說東→東觀西望→望其肩項→項背相望

花攢錦簇：形容五色繽紛、繁盛豔麗的景象。

簇錦團花：簇：聚成團。錦：有花紋的絲織品。形容五色
　　　　　繽紛，繁華豔麗的景象。

花甲之年：花甲：舊時用天干和地支相互配合作為紀年，
　　　　　六十年為一花甲，亦稱一個甲子。花：形容干
　　　　　支名號錯綜參差。指六十歲。

年深日久：形容時間久遠。

久安長治：形容國家長期安定、鞏固。

治國安民：治：治理；安：安定。治理國家，安定人民。

民貴君輕：人民比君主更重要。這是民本思想。

輕言細語：形容說話輕而柔和。

語不驚人：語：言語，也指文句。語句平淡，沒有令人震
驚的地方。

人世滄桑：比喻人間世事變化很大。

桑榆暮景：夕陽的餘暉照在桑榆樹梢上。指傍晚。比喻晚
年的時光。

景星慶雲：比喻吉祥的徵兆。慶雲，五色雲，祥瑞之雲。

雲蒸霞蔚：蒸：上升；蔚：聚集。像雲霞升騰聚集起來。
形容景物燦爛絢麗。

蔚然成風：蔚然：草木茂盛的樣子。指一件事情逐漸發展
盛行，形成一種良好風氣。

風急浪高：形容風浪很大。

高才遠識：才能高超，見識深遠。

識時達務：認清時勢，通達事務。

務本抑末：從事農業生產，抑制工商業。

末路之難：末路：最後的一段路程。走最後一段路程是艱
難的。比喻越到最後，工作越艱鉅。也比喻保
持晚節不易。

難捨難分：捨：放下。形容感情很好，不願分離。亦作「難分難捨。」。

分章析句：指雕琢推敲文章。

句櫛字比：猶言逐字逐句仔細推敲。

比翼雙飛：比翼：翅膀挨著翅膀。雙飛：成雙的並飛。比喻夫妻情投意合，在事業上並肩前進。

飛蛾投火：像蛾撲火一樣。比喻自找死路、自取滅亡。

火燭銀花：猶火樹銀花。形容張燈結綵或大放焰火的燦爛夜景。

花紅柳綠：形容明媚的春天景象。也形容顏色鮮豔紛繁。

綠林強盜：指聚集山林的強盜。

盜亦有道：道：道理。盜賊也有他們的那一套道理。

道西說東：指亂加談論。

東觀西望：觀：看；望：向遠處看。形容四處觀望，察看動靜。

望其肩項：形容趕得上或達得到。

項背相望：項：頸項。原指前後相顧。後多形容行人擁擠，接連不斷。

成語故事

◆語出驚人◆

唐・杜甫《江上值水如海勢聊短述》：

為人性僻耽佳句，語不驚人死不休。

老去詩篇渾漫與。春來花鳥莫深愁。

新添水檻供垂釣，故著浮槎替入舟。

焉得思如陶謝手，令渠述作與同遊。

成語練習

◆ 下列謎語的謎底都是成語，請把它補充完整

瞎子供菩薩	□目□神
無法想無法說	不可□□
三伏天打哆嗦	不寒□□
蝸牛去赴宴	□□之客
瞞上不瞞下	□頭□尾
集體婚禮	成群□□
桃園三結義	稱□道□

◆ 請把下面互為近義詞的成語補充完整

☐一反☐ ☐類☐通
口☐腹☐ 笑裡☐☐
理所☐☐ 天☐地☐
歷歷☐☐ ☐☐猶新
☐馬☐兵 嚴☐以☐
☐目☐光 目光☐☐

答案在 191 頁

成接龍 4

望風而遁→遁世無悶→悶海愁山→山崩川竭→

竭澤焚藪→藪中荊曲→曲眉豐頰→頰上三毫→

毫不諱言→言行若一→一來二去→去甚去泰→

泰山壓頂→頂踵捐糜→糜軀碎首→首屈一指→

指豬罵狗→狗走狐淫→淫言媟語→語出月脅→

脅不沾席→席捲而逃→逃之夭夭→夭桃穠李→

李廣難封→封豨修蛇→蛇影杯弓→弓調馬服→

服牛乘馬→馬上牆頭→頭痛腦熱→熱火朝天

望風而遁：遠遠望見敵人的蹤影或強大氣勢，即行遁逃。

遁世無悶：指逃避世俗而心無煩憂。

悶海愁山：憂愁如山，苦悶似海。形容愁悶像山一樣大，
像海一樣深，無法排遣。

山崩川竭：山嶽崩塌，河川乾枯。古代認為是重大事變或
其徵兆。亦作「山崩水竭」。

竭澤焚藪：竭：排水；藪：指草野。排乾池水捕魚，燒光草野捉獸。比喻做事不留餘地，只顧眼前利益。

藪中荊曲：比喻人品不好的人，處在惡劣的環境中會變得更壞。

曲眉豐頰：曲：彎曲。豐：豐滿。彎彎的眉毛，豐潤的臉頰。形容相貌美麗富態。

頰上三毫：比喻文章或圖畫的得神之處。同「頰上三毛」。

毫不諱言：諱言：有顧慮，不願把真實情況說出來。絲毫也沒有隱諱不說的。

言行若一：說的和做的完全一個樣。指人表裡如一。

一來二去：指一回又一回，經過一段時間。表示逐漸的意思。

去甚去泰：指做事不能太過分。

泰山壓頂：泰山壓在頭上。比喻遭遇到極大的壓力和打擊。

頂踵捐糜：指捐軀，犧牲。

糜軀碎首：指粉身碎骨。

首屈一指：首：首先。扳指頭計算，首先彎下大拇指，表示第一。指居第一位。引申為最好的。

指豬罵狗：拐彎抹角的罵人。亦作「指桑罵槐」。

狗走狐淫：比喻卑劣淫亂。

淫言媟語：輕狎的言詞；淫穢猥褻的言詞

語出月脅：出語驚人，非同尋常。

脅不沾席：形容佛教徒勤苦修行。

席捲而逃：指偷了全部貴重衣物逃跑。

逃之夭夭：本意是形容桃花茂盛豔麗。後借用「逃之夭夭」
表示逃跑，是詼諧的說法。

夭桃穠李：比喻年少美貌。多用為對人婚娶的頌辭。

李廣難封：漢名將李廣部下因軍功而封侯的人很多，而李
廣本人抗擊匈奴，戰功顯赫，卻不見封侯。後
因以「李廣未封」、「李廣不侯」、「李廣難
封」慨歎功高不爵，命運乖舛。

封豨修蛇：比喻貪暴者、侵略者。同「封豕長蛇」。

蛇影杯弓：把酒杯中的弓影當成了蛇。比喻因疑神疑鬼而
自驚自怕。

弓調馬服：比喻辦任何事情，應先做好準備工作。

服牛乘馬：役使牛馬駕車。

馬上牆頭：指男女青年相戀的地方。

頭痛腦熱：泛指一般的小病或小災小難。同「頭疼腦熱」。

熱火朝天：形容群眾性的活動情緒熱烈，氣氛高漲，就像
熾熱的火焰照天燃燒一樣。

◆竭澤而漁◆

　　春秋時期，晉文公率軍在城濮與楚國對峙，他問狐偃如何
勝強大的楚軍。狐偃獻計用欺騙的辦法。他又問雍季如何處

理，雍季說用欺騙的辦法只能是把池水抽乾捉魚，把草燒光捉獸，到第二年就沒魚沒獸可捉了，打仗還是要靠實力。晉文公用狐偃的計策打敗了楚軍，但在論功行賞時雍季卻在狐偃之上。他說：「我們怎麼能認為一時之利要比百年大計重要呢？」

◆李廣未封◆

西漢時期，中郎將李廣任邊境上谷太守，他英勇善戰，匈奴稱他為飛將軍，聞風喪膽。他一生不被重用，沒有受到封侯的獎賞，最後被逼自殺。

成語練習

◆ 請根據已給出的成語填空，使意思連貫

以子之矛，	□子之□
智者千慮，	必□□□
乘興而來，	□□而歸
精誠所至，	□□為開
青山不老，	□□長□
以眼還眼，	以□□□

◆ 請根據下面的提示寫出正確的成語

開門，強盜，逮捕：_____

偷竊，捂耳朵，鈴鐺：_____

蠶，織繭，包住自己：_____

魚的眼睛，珍珠，摻和：_____

畫畫，龍，眼睛：_____

騎在驢上找馬：_____

美玉，石頭，都燒了：_____

答案在192頁

天無二日→日月交食→食不求甘→甘棠之惠→

惠然之顧→顧小失大→大有可為→為法自弊→

弊衣疏食→食簞漿壺→壺中日月→月章星句→

句斟字酌→酌金饌玉→玉石混淆→淆亂視聽→

聽風聽水→水天一色→色膽迷天→天作之合→

合兩為一→一字一珠→珠零錦粲→粲然可觀→

觀者如市→市井無賴→賴有此耳→耳鬢廝磨→

磨礱浸灌→灌夫罵座→座無虛席→席門蓬巷

天無二日：太陽，比喻君王。天上沒有兩個太陽。舊喻一
國不能同時有兩個國君。比喻凡事應統於一，
不能兩大並存。

日月交食：指日蝕和月食；比喻稀奇難見的事。

食不求甘：飲食不求甘美。形容生活節儉。

甘棠之惠：甘棠：木名，即棠梨。指對官吏的愛戴。同
「甘棠之愛」。

惠然之顧：用作歡迎客人來臨的客氣話。同「惠然肯來」。

顧小失大：因貪圖小利而損失大利。

大有可為：事情有發展前途，很值得做。

為法自弊：指自己訂立的法規，反而讓自己受害。

弊衣疏食：破舊的衣著，粗糙的飯食。形容生活儉樸。

食簞漿壺：為歡迎所擁護的軍隊，用簞盛飯，用壺盛水，
進行犒勞。

壺中日月：比喻仙境或勝境。

月章星句：形容文章優美，辭藻華麗。

句斟字酌：指寫文章或說話時慎重細緻，一字一句地推敲
琢磨。

酌金饌玉：喝酒的杯子是金的，盛菜肴的器皿是玉的。極
言飲宴的奢侈豪華。

玉石混淆：形容賢愚雜處，難以區別。

淆亂視聽：視聽：看和聽。混淆是非，以擾亂人們的視聽。

聽風聽水：傾聽風聲和水聲。形容善於欣賞大自然的景物。

水天一色：水光與天色相渾。形容水天相接的遼闊景象。

色膽迷天：形容人極迷戀女色。

天作之合：合：配合。好像是上天給予安排，很完美地配
合到一起。祝人婚姻美滿的話。

合兩為一：指將兩者合為一個整體。同「合二為一」。

一字一珠：一個字就像一顆珍珠。形容歌聲婉轉圓潤。也
比喻文章優美，辭藻華麗。

珠零錦粲：指如珠玉之鏗零，錦繡之燦爛。比喻文詞華麗、鏗鏘。

粲然可觀：粲然：鮮明的樣子。形容事物色彩鮮明。指成績卓著，達到很高的水準。

觀者如市：形容觀看的人多。

市井無賴：城市中的流氓。

賴有此耳：賴：依賴、倚靠。幸虧有一著（才得解救）。

耳鬢廝磨：鬢：鬢髮；廝：互相；磨：擦。耳與鬢髮互相摩擦。形容相處親密。

磨礲浸灌：切磋浸染。形容勤學苦練，始終不懈。

灌夫罵座：灌夫：西漢著名將領。指灌夫酒後罵人洩憤。形容為人剛直敢言。

座無虛席：虛：空。座位沒有空著的。形容出席的人很多。

席門蓬巷：形容所居之處窮僻簡陋。同「席門窮巷」。

 成語故事

◆天無二日◆

　　西漢初年，劉邦稱帝後仍很尊敬父親，他每次探望父親都要行跪拜禮。隨行的官員偷偷對他的父親說：「天無二日，地無二君，他是皇上你是人臣，不能亂綱常。」劉邦父親認為有理就取消了這個禮節，劉邦得知後封父親為太上皇繼續行跪拜禮。

◆天作之合◆

商王文丁殺了周族首領季曆以後，商周關係惡化。季曆之子姬昌繼位後，積極蓄聚兵力，準備為父報仇。此時，位於商王朝東南的夷方也先後同孟方、林方等部落叛亂，反對商朝。帝乙為了避免東西兩方腹背受敵，也為了修好因其父殺季曆而造成商周兩部落間緊張的關係，決定將胞妹嫁與姬昌，採用和親的辦法來緩和商周矛盾，穩定全域，希望唇齒相依的商周兩部落之間彼此不計前嫌，親善相處。

姬昌審時度勢，認為滅商時機還未成熟，為了穩住商王，同時爭取充足時間，同意與商聯姻。帝乙親自擇定婚期，置辦嫁禮，並命姬昌繼其父為西伯侯。

成婚之日，西伯親自去滑水相迎，以示其鄭重之極。周人自稱「小邦周」，稱商為「大邑商」，而今能夠與商王之妹聯姻，覺得是「天作之合」。此事史稱「帝乙歸妹」，一時傳為美談，商周雙方皆大歡喜，商周重歸於好。

◆灌夫罵座◆

西元前131年，安武侯田蚡娶燕王的女兒，失勢的魏其侯竇嬰與將軍灌夫奉王太后的命令前去祝賀。灌夫給他們敬酒，田蚡及他的手下不理不睬，灌夫大罵他們，田蚡抓了灌夫全家。王太后出面要脅殺了灌夫，竇嬰也被流言蜚語所殺。

成 語 練 習

◆ 請根據下面的俗語補充成語

今日不知明日事　　　　　吉凶　　

冬練三九，夏練三伏　　　堅　不　

這山望著那山高　　　　　見　　遷

不可全信也不可不信　　　將　將　

一波未平一波又起　　　　　二　三

吃奶的勁都使上了　　　　　力以　

◆ 請將下面的成語補充完整

孜孜　　　　　　　　孜孜　　

孜孜　　　　　　　　孜孜　　

翼翼　　　　　　　　　　翼翼

諄諄　　　　　　　　諄諄　　

錚錚　　　　　　　　錚錚　　

沾沾　　　　　　　　沾沾　　

答案在 193 頁

成語接龍 6

巷尾街頭→頭重腳輕→輕財仗義→義不容辭→

辭不達意→意往神馳→馳名天下→下不為例→

例行公事→事無常師→師直為壯→壯志未酬→

酬功給效→效死勿去→去危就安→安枕而臥→

臥不安席→席履豐厚→厚顏無恥→恥言人過→

過市招搖→搖旗吶喊→喊冤叫屈→屈打成招→

招蜂引蝶→蝶怨蛩淒→淒風冷雨→雨過天青→

青裙縞袂→袂接肩摩→摩肩接轂→轂擊肩摩

巷尾街頭：指大街小巷。

頭重腳輕：頭腦發脹，腳下無力。形容身體不適。也比喻
基礎不牢固。

輕財仗義：不計較錢財，只依憑正義公理行事。

義不容辭：容：允許；辭：推託。道義上不允許推辭。

辭不達意：辭：言辭；意：意思。指詞句不能確切地表達
出意思和感情。

意往神馳：形容心神嚮往，不能自持。

馳名天下：馳：傳揚。形容名聲傳播得很遠。

下不為例：下次不可以再這樣做。表示只通融這一次。

例行公事：按照慣例辦理的公事。現在多指刻板的形式主義的工作。

事無常師：謂處事沒有固定不變的準則，要擇善而從。

師直為壯：師：軍隊；直：理由正當；壯：壯盛，有力量。出兵有正當理由，軍隊就氣壯，有戰鬥力。現指為正義而戰的軍隊鬥志旺盛，所向無敵。

壯志未酬：酬：實現。舊指潦倒的一生，志向沒有實現就衰老了。現指抱負沒有實現就去世了。

酬功給效：效，呈獻，獻出（生命者）。指賞賜有功勞者。

效死勿去：指竭盡忠誠。

去危就安：離開危險，達到平安。

安枕而臥：放好枕頭睡大覺。比喻太平無事，不必擔憂。

臥不安席：比喻心神不寧、六神無主。

席履豐厚：比喻祖上遺產豐富。也形容生活優裕。同「席豐履厚」。

厚顏無恥：顏：臉面。指人臉皮厚，不知羞恥。

恥言人過：以議論別人的過錯為可恥。

過市招搖：市：鬧市，指人多的地方；招搖：張揚炫耀。指在公開場合大搖大擺顯示聲勢，引人注意。

搖旗吶喊：原指古代作戰時搖著旗子，大聲喊殺助威。現比喻給別人助長聲勢。

喊冤叫屈：為遭受冤屈而喊叫。

屈打成招：屈：冤枉；招：招供。指無罪的人冤枉受刑，被迫招認有罪。

招蜂引蝶：招致蜜蜂，吸引蝴蝶。比喻吸引別人的注意。

蝶怨蛩淒：喻哀怨淒清的思家之情。

淒風冷雨：淒風：寒冷的風；冷雨：冰冷的雨。形容天氣惡劣。後用來比喻境遇悲慘淒涼。

雨過天青：雨後轉晴。也比喻政治上由黑暗到光明。

青裙縞袂：青布裙、素色衣。謂貧婦的服飾。借指農婦，貧婦。

袂接肩摩：形容人多。

摩肩接轂：肩挨著肩，車輪挨著車輪。形容人多擁擠。

轂擊肩摩：肩膀和肩膀相摩，車輪和車輪相撞。形容行人車輛往來擁擠。

成語故事

◆過市招搖◆

　　西元前494年，孔子帶著弟子子路、顏回周遊到衛國，衛靈公想與他結為兄弟，而作風輕浮而執掌大權的衛靈公妻子南子故意挑逗孔子。衛靈公與南子帶孔子出遊，在大街上招搖過

市，絲毫不提在衛國施行仁政之事，孔子只好帶學生離開衛國。

◆屈打成招◆

劉擬山家丟了一隻金手鐲，就嚴刑拷打小女奴，小女奴只好承認自己偷了手鐲並賣給了打著鼓子撿破爛的人。劉擬山又拷問小女奴那打鼓人的衣著長相，去找了半天都沒有找到，於是又拷問這個女奴。忽然他家屋裡天棚頂上有人輕聲咳嗽了一下說：「我在你家住了四十年，從來也不願露出身形聲音來，因此你不知道有我，今天我實在是看不下去了。那個金鐲子是不是你夫人找東西時，錯放在漆盒子裡了？」下人按照那個聲音提醒的去找，果然找到了，然而小女奴此時已經被打得體無完膚了。

劉擬山因為這件事終生愧疚後悔，常常對自己說：「時時不免有這類冤枉的事，可怎能處處有人來幫助澄清呢？」因此他當官二十多年，審理案子從來沒有刑訊逼供過。

成 語 練 習

◆ 請將下面的成語和與之相關的歷史人物連線

口蜜腹劍●　　　　　●藺相如
生花妙筆●　　　　　●陶淵明
怒髮衝冠●　　　　　●陳勝
世外桃源●　　　　　●韓信
篝火狐鳴●　　　　　●李林甫
暗度陳倉●　　　　　●李白

◆ 請根據下面這首詩補充成語

《獨坐敬亭山》唐・李白

眾鳥高飛盡，孤雲獨去閒。相看兩不厭，唯有敬亭山。

□□野鶴	□□弓藏	新□對泣
□□水長	任人□親	兵□□詐
黃粱夢□	麥穗□岐	力排□議
□□矜寡	揚長而□	骨肉飛□
下馬□花	相驚伯□	

答案在 194 頁

成接 語龍 7

摩肩擦踵→踵足相接→接袂成帷→帷幕不修→

修真養性→性命關天→天驚石破→破崖絕角→

角戶分門→門庭若市→市道之交→交頭接耳→

耳聽心受→受寵若驚→驚弦之鳥→鳥驚魚散→

散傷醜害→害群之馬→馬龍車水→水色山光→

光明磊落→落雁沉魚→魚死網破→破銅爛鐵→

鐵壁銅山→山寒水冷→冷眼旁觀→觀者如雲→

雲開見日→日炙風吹→吹毛求瑕→瑕瑜互見

摩肩擦踵：形容來往行人眾多，很擁擠。

踵足相接：謂腳跡相連。形容人數眾多，接連不斷。同「踵趾相接」。

接袂成帷：袂：衣服袖子。帷：帷帳，帷幕。衣袖連接起來，可以形成帷幕。形容人口眾多，城市繁華。

帷幕不修：家門淫亂的諱語。同「帷薄不修」。

修真養性：學道修行，涵養性情。

性命關天：猶言性命交關。形容關係重大，非常緊要。

天驚石破：原形容箜篌的聲音，忽而高亢，忽而低沉，出人意料，有能以形容的奇境。後多比喻文章議論新奇驚人。

破崖絕角：磨除棱角。比喻處事圓滑。

角戶分門：指分立門戶，比喻結黨營私。

門庭若市：門：家門；庭：庭院；如：像；市：集市。門前像市場一樣。形容來的人很多。

市道之交：指買賣雙方之間的關係。比喻人與人之間以利害關係為轉移的交情。

交頭接耳：交頭：頭靠著頭；接耳：嘴湊近耳朵。形容兩個人湊近低聲交談。

耳聽心受：用耳朵聽，並記在心裡。

受寵若驚：寵：寵愛。因為得到寵愛或賞識而又高興，又不安。

驚弓之鳥：比喻經過驚嚇的人碰到一點動靜就非常害怕。同「驚弓之鳥」。

鳥驚魚散：形容軍隊因受驚擾而亂紛紛地四下潰散。同「鳥散魚潰」。

散傷醜害：形容不和諧的聲音。

害群之馬：危害馬群的劣馬。比喻危害社會或集體的人。

馬龍車水：馬像游龍，車像流水。形容車馬往來不絕。

水色山光：水波泛出秀色，山上景物明淨。形容山水景色秀麗。

光明磊落：磊落：心地光明坦白。胸懷坦白，正大光明。

落雁沉魚：雁見了飛落地面，魚見了潛入水底。形容女子容貌美麗動人。

魚死網破：不是魚死，就是網破。指拼個你死我活。

破銅爛鐵：(1)破舊鏽爛無用的銅鐵器。
(2)泛指各種破舊無用的器物。

鐵壁銅山：比喻十分堅固，不可摧毀的事物。

山寒水冷：冷冷清清。形容冬天的景象。

冷眼旁觀：冷眼：冷靜或冷漠的眼光。指不參與其事，站在一旁看事情的發展。

觀者如雲：觀看的人就像行雲一樣密集。形容圍看的人非常多。

雲開見日：撥開雲霧，見到太陽。比喻黑暗已經過去，光明已經到來。也比喻誤會消除。

日炙風吹：日曬風吹。形容長途跋涉之苦。

吹毛求瑕：吹開皮上的毛尋疤痕。比喻故意挑剔別人的缺點，尋找差錯。

瑕瑜互見：見：通「現」，顯現。比喻優點、缺點都有。

◆市道之交◆

秦趙長平之戰爆發了。趙惠文王的兒子趙孝成王拜廉頗為帥，讓他帶著二十萬精兵到長平去迎戰秦軍。廉頗到長平後，從戰情的實際出發，採用了「堅壁持久」之策，眼看拖得遠離本土的秦軍已潰不成軍。可就在這時趙孝成王中了秦國的「反間」之計，改用趙括為將，廉頗被罷了「官」。

被罷了官的廉頗回到了邯鄲。這時候，拜訪和奉承的人一個也不見來了。那些朝臣顯貴不來，就是文人賢士也不見來登門。廉頗府上的大門不僅夜間關著，白天也不見開了。因趙括只會「紙上談兵」，長平大敗，一夜之間，秦國坑殺趙國四十多萬俘虜。

這場戰役結束之後不久，燕國的相國栗腹認為：趙國年富力強的人全死在長平，他們的孤幼尚未長大，可以發兵去攻打。燕王採納了栗腹的計謀，舉兵攻趙。趙孝成王又起用廉頗為將，帶兵去迎擊燕軍，在高地一帶擺開了戰場。

廉頗不愧為名將，高地一仗打得很好，不僅把燕兵打得潰不成軍，而且還殺死了燕國相國栗腹。又乘勝進兵，圍攻燕國都城。結果，燕國提出以割五座城給趙國，作為求和的條件，趙軍才答應退兵。

　　這一仗結束後，趙孝成王把尉文邑封給廉頗，號稱「信平君」，並又使廉頗代行相國的職務。廉頗的聲望又高了起來。這樣一來，那些因廉頗被免職而不再登門的拜訪和奉承的人，又陸陸續續登門拜訪和奉承來了。

　　廉頗是個正直的人，很看不慣這些人的市儈作風。於是，見那些人又找上門來，便下了逐客令。他說：「諸位，你們還是請回去吧！」這時候，有一個客人站出來對廉頗說：「廉將軍，你得勢時，我們來追隨你；失勢時，我們就離去。天下人以利害相交往，這是很自然的事。你何必怨恨與發火呢？」廉頗聽了沒說什麼，只是歎了一口氣。

成 語 練 習

◆ 請把下面意思相反的成語補充完整

☐痛欲☐　　　　　☐高采☐

負荊☐☐　　　　　興師☐☐

☐上添☐　　　　　落☐下☐

趁人☐☐　　　　　☐中送☐

☐序☐進　　　　　☐苗☐長

☐☐看花　　　　　☐☐無餘

◆ 趣味成語填空練習

最大的跟頭　　　　　　　一蹶□□

最難走的路　　　　　　　□步難□

最強壯的身體　　　　　　□筋□骨

最寬闊的胸懷　　　　　　虛懷□□

最短命的美女　　　　　　□顏□命

最有年齡差距的朋友　　　□□之交

答案在195頁

飽食終日→日朘月削→削足適履→履中行善→

善財難捨→捨本逐末→末節細行→行己有恥→

恥居王後→後海先河→河涸海乾→乾淨俐落→

落荒而走→走南闖北→北辰星拱→拱肩縮背→

背公向私→私心雜念→念念有詞→詞鈍意虛→

虛位以待→待字閨中→中流砥柱→柱天踏地→

地網天羅→羅掘一空→空室清野→野鶴閒雲→

雲朝雨暮→暮楚朝秦→秦晉之好→好事多磨

| 飽食終日 | ：指整天吃得飽飽的，不做任何事。比喻無所事事。 |

| 日朘月削 | ：日減月損，損耗逐漸加大。 |

| 削足適履 | ：比喻勉強遷就，拘泥舊例而不知變通。 |

| 履中行善 | ：實行中正不偏的善道。 |

| 善財難捨 | ：一捨財為善，求援者便接踵而來，以致無法應付。 |

捨本逐末：捨：捨棄；逐：追求。拋棄根本的、主要的，而去追求枝節的、次要的。比喻不抓根本環節，而只在枝節問題上下工夫。

末節細行：指無關大體的細小行為。

行己有恥：一個人行事，凡自己認為可恥的就不去做。

恥居王後：指在文名上恥於處在不及己者之後。

後海先河：比喻做事要先本後末。

河涸海乾：河流乾涸，大海枯竭。比喻窮盡、徹底，不留餘地。

乾淨俐落：(1)清潔整齊。(2)簡潔，不拖泥帶水。

落荒而走：指離開戰場，向荒野逃命。形容戰敗逃命。

走南闖北：指走過南北不少地方。也泛指闖蕩。

北辰星拱：北辰：北極星；拱：環繞。北極星高懸不動，群星四面環繞。舊時比喻治理國家施行德政，天下便會歸附。後也比喻受眾人擁戴的人。

拱肩縮背：拱肩：肩往上聳。聳起肩膀，彎曲著腰。形容衰老或不健康的體態。

背公向私：指損公肥私，違法求利。

私心雜念：為個人利益打算的種種想法。

念念有詞：念念：連續不斷地念叨。舊指和尚念經，現指低聲自語或含糊不清地說個不停。

詞鈍意虛：形容由於心虛而說話吞吞吐吐。

虛位以待：留著位置等待。

待字閨中：字：許配；閨：女子臥室。留在閨房之中，等待許嫁。舊指女子成年待聘。

中流砥柱：就像屹立在黃河急流中的砥柱山一樣。比喻堅強獨立的人能在動盪艱難的環境中起支柱作用。

柱天踏地：指頂天立地的事物。

地網天羅：天羅：張在空中捕鳥的網。天空地面，遍張羅網。指上下四方設置的包圍圈。比喻對敵人、逃犯等的嚴密包圍。

羅掘一空：羅：用網捕鳥；掘：指挖掘老鼠洞找糧食。用盡一切辦法，搜括財物。

空室清野：在對敵鬥爭時，把家裡的東西和田裡的農產品藏起來，使敵人到來後什麼也得不到，什麼也利用不上。

野鶴閒雲：閒：無拘束。飄浮的雲，野生的鶴。指生活閒散、脫離世事的人。

雲朝雨暮：指男女歡會之時。

暮楚朝秦：(1)戰國時期，秦楚兩大強國對立，有些弱小國家時而事秦，時而事楚。後以之比喻反復無常或主意不定。(2)比喻事物的歸屬變幻不定。

秦晉之好：春秋時，秦晉兩國不止一代互相婚嫁。泛指兩家聯姻。

好事多磨：磨：阻礙，困難。好事情在實現、成功前，常常會遇到許多波折。

 成語故事

◆秦晉之好◆

　　西元前676年，晉武公之子姬詭諸繼承君位，即晉獻公。獻公之父武公晚年娶齊桓公女兒齊姜，齊姜則與當太子的姬詭諸有私情。姬詭諸繼位後，把庶母齊姜娶為夫人，生女伯姬及子申生。伯姬在後來的秦晉政治聯姻中嫁給秦穆公為夫人，這便是所謂「秦晉之好」的開端。在此後二十年間，又有過兩度「秦晉之好」。

　　秦穆公為求將來與中原友好，與當時力量強大的晉國聯姻，向晉獻公求婚，晉獻公就把大女兒嫁給了他。後來，晉獻公年邁昏庸，要立小兒子為國君繼承人，從而殺死了當時的太子申生。於是，另外的兩個兒子夷吾和重耳，分別逃往梁國和翟國避難。

　　再後來，夷吾得到姐夫秦穆公的幫助，做了晉國國君。但是不久，夷吾就與秦國失和，發兵攻打秦國，終遭慘敗，還叫兒子公子圉到秦國做人質，這才將兩國的關係修好。秦穆公為了籠絡公子圉，把自己的女兒懷嬴嫁給了他。這在當時的社會來說，是一件親上加親的事，按理關係應該是很穩固的了。然而公子圉聽說自己的父親病了，外公家又被秦國滅亡，害怕國君的位置會被傳給別人，就跑回晉國。

　　秦穆公立即決定要幫助重耳當上晉國國君，把逃到楚國的重耳接過來，還要把女兒懷嬴改嫁給他，第二年，夷吾一死，公子圉就做了晉國君主，跟秦國不相往來，重耳在秦穆公的幫助下，當上了晉國的新國君，成為有名的「春秋五霸」中的晉文公，秦穆公也在重耳死後不久，借機打敗已經成為中原的霸主的晉國，也成了「春秋五霸」之一。

成 語 練 習

◆ 成語選擇題

（　）1、成語「鄰女詈人」中的「詈」是什麼意思？
　　　　A 罵，責罵　B 說，講　C 嘲笑

（　）2、成語「孫龐鬥智」的主人公是：
　　　　A 孫武、龐涓　B 孫臏、龐涓　C 孫臏、龐統

（　）3、成語「漂母進飯」中的「漂」意思是：
　　　　A 漂洗　B 漂亮　C 打水

（　）4、成語「家喻戶曉」中「喻」的意思是：
　　　　A 比喻　B 明白，知道　C 談論

◆ 請圈出下面成語中的錯別字並寫出正確的

潛移墨化 ___　　僑裝打扮 ___　　清規戒率 ___
巔三倒四 ___　　憑水相逢 ___　　披星帶月 ___
輕歌蔓舞 ___　　輕舉枉動 ___　　左顧右判 ___
葬心病狂 ___　　天造地社 ___　　儻而皇之 ___

答案在 196 頁

磨杵成針→針鋒相對→對薄公堂→堂皇正大→

大雨如注→注玄尚白→白髮紅顏→顏骨柳筋→

筋疲力盡→盡忠報國→國色天香→香火因緣→

緣木求魚→魚水深情→情天孽海→海底撈月→

月朗風清→清源正本→本末倒置→置若罔聞→

聞風喪膽→膽小怕事→事與願違→違天悖人→

人非物是→是非曲直→直言不諱→諱莫如深→

深仇重怨→怨天怨地→地廣人稀→稀世之珍

|磨杵成針|：把鐵棒磨成了針。比喻做任何艱難的工作，只要有毅力，下苦功，就能夠克服困難，做出成績。

|針鋒相對|：針鋒：針尖。針尖對針尖。比喻雙方在策略、論點及行動方式等方面尖銳對立。

|對薄公堂|：在法庭上受審問。

|堂皇正大|：形容言行光明公正，不偏不倚。

大雨如注：注：灌入。形容雨下得很大，雨水像往下灌似的。

注玄尚白：指白紙黑字的文字記載。

白髮紅顏：頭髮斑白而臉色紅潤。形容老年人容光煥發的樣子。

顏骨柳筋：指顏柳兩家書法挺勁有力，但風格有所不同。也泛稱書法極佳。同「顏筋柳骨」。

筋疲力盡：筋：筋骨；盡：完。形容非常疲乏，一點力氣也沒有了。

盡忠報國：為國家竭盡忠誠，犧牲一切。

國色天香：原形容顏色和香氣不同於一般花卉的牡丹花。後也形容女子的美麗。

香火因緣：香火：供佛敬神時燃點的香和燈火。香和燈火都是供佛的，因此佛教稱彼此意志相投為「香火因緣」。指彼此契合。

緣木求魚：緣木：爬樹。爬到樹上去找魚。比喻方向或辦法不對頭，不可能達到目的。

魚水深情：像魚兒離不開水那樣，關係密切，感情深厚。

情天孽海：孽：罪惡。天大的情欲，罪孽的深淵。舊指男女深深地陷入情海。

海底撈月：比喻勞而無功，白費氣力。

月朗風清：月光明朗，微風清爽。形容寧靜美好的月夜。

清源正本：指從根本上整頓清理，徹底解決問題。

本末倒置：本：樹根；末：樹梢；置：放。比喻把主次、
輕重的位置弄顛倒了。

置若罔聞：置：放，擺；若：好像。放在一邊，好像沒有
聽見似的。指不予理睬。

聞風喪膽：聽到一點風聲就嚇破了膽。形容對某種力量的
極度惶恐。

膽小怕事：膽子非常小，怕事情落在自己頭上，怕惹麻煩。

事與願違：事實與願望相反。指原來打算做的事沒能做到。

違天悖人：違背天理人情。

人非物是：指人事變遷，景物依舊。

是非曲直：正反對錯，善惡好壞。

直言不諱：諱：避忌，隱諱。說話坦率，毫無顧忌。

諱莫如深：諱：隱諱；深：事件重大。原意為事件重大，
諱而不言。後指把事情隱瞞得很嚴密。

深仇重怨：怨：仇恨。極深極大的仇恨。

怨天怨地：抱怨天又抱怨地。形容埋怨不休。

地廣人稀：地方大，人煙少。

稀世之珍：稀世：世上稀有；珍：寶物。世間罕見的珍寶。
比喻極寶貴的東西。

 成語故事

◆磨杵成針◆

　　磨針溪，在眉州的象耳山下。傳說李白在山中讀書的時候，沒有完成自己的功課就出去玩了。他路過一條小溪，見到一個老婦人在那裡磨一根鐵棒，他感到奇怪於是就問這位老婦人在幹什麼。老婦人說：「要把這根鐵棒磨成針。」李白十分驚訝這位老婦人的毅力，於是就回去把自己的功課完成了。那老婦人自稱姓武。現在那溪邊還有一塊武氏岩。

◆緣木求魚◆

　　孟子是中國歷史上有名的思想家，也是儒家的創始人之一。有一次，孟子得知齊宣王想要發兵征討周圍的鄰國，擴大他的疆土，便去求見齊宣王，問道：「大王，聽說你要興兵，有這件事嗎？」

　　「有，這是為了完成我多年來的一個追求。」齊宣王答。

　　「大王，您說這是一種追求，這又是什麼呢？」孟子語畢，齊宣王就笑而不答。孟子說：「讓我來猜一猜吧。可是還真不好猜。您哪，是一國之君。您想吃什麼，想要什麼就有什麼；您現在有穿不盡的衣服，綾羅綢緞，您需要什麼都會有臣子送到跟前；您的宮廷裡有很多專業的舞女，有專職的樂師樂

隊，不管想看想聽怎樣的舞樂，也都能享受到。恐怕飲食、衣服、舞蹈、音樂都不是您的追求吧？」

「先生說的對。我的追求是擴大我的疆土。」齊宣王答。

孟子又說：「您想擴大您的領地，占取別國的疆土嗎？如果您追求的是這的話，那不應當興兵作戰，應當施行仁政。您施行仁政，老百姓都感激您，您的國力強盛，疆土自然就會擴大；反過來，如果您用武力去征服，我覺得猶如緣木而求魚，是找不到的。」

「會這樣嗎？」齊宣王問。

「對啊，緣木而求魚，爬到樹上找魚，充其量只是找不著而已，沒有魚您下來就得了。這比您出兵征討別的國家恐怕還要好一些。別的國家，像秦國和楚國都是強國，您非要出兵把人家征服了，這後果是很難預料的，或許會比緣木而求魚還要糟糕呢！」

成語練習

◆ 以「水」字開頭的成語

水 到 ☐☐	水 滴 ☐☐	水 底 ☐☐
水 過 ☐☐	水 火 ☐☐	水 深 ☐☐
水 落 ☐☐	水 米 ☐☐	水 木 ☐☐
水 乳 ☐☐	水 天 ☐☐	水 土 ☐☐
水 泄 ☐☐	水 性 ☐☐	水 來 ☐☐

◆ 以「水」字結尾的成語

☐☐涉 水	☐☐斷 水	☐☐治 水
☐☐帶 水	☐☐飲 水	☐☐沂 水
☐☐若 水	☐☐得 水	☐☐流 水
☐☐流 水	☐☐如 水	☐☐秋 水
☐☐一 水	☐☐玩 水	☐☐易 水

答案在197頁

成語接龍 **10**

珍禽異獸→獸心人面→面如土色→色膽包天→

天下為家→家徒四壁→壁間蛇影→影形不離→

離鸞別鳳→鳳毛麟角→角立傑出→出人頭地→

地動山搖→搖鵝毛扇→扇席溫枕→枕曲藉糟→

糟糠之妻→妻榮夫貴→貴不期驕→驕佚奢淫→

淫詞穢語→語笑喧呼→呼不給吸→吸新吐故→

故弄虛玄→玄之又玄→玄圃積玉→玉石俱摧→

摧堅獲丑→丑聲遠播→播糠眯目→目瞪心駭

珍禽異獸：珍：貴重的；奇：特殊的。珍奇的飛禽，罕見
　　　　　的走獸。

獸心人面：面貌雖是人，心卻如野獸。形容人兇惡殘暴。

面如土色：臉色呈灰白色。形容驚恐之極。

色膽包天：形容貪戀淫欲膽量很大。

天下為家：原指將君位傳給兒子，把國家當做一家所私有，
　　　　　後泛指處處可以成家，不固定居住在一個地方。

家徒四壁：徒：只，僅僅。家裡只有四面的牆壁。形容十分貧困，一無所有。

壁間蛇影：猶「杯弓蛇影」。形容疑神疑鬼，徒自驚擾。

影形不離：形影不離，比喻關係密切。

離鸞別鳳：鸞：傳說中鳳凰一類的鳥。比喻夫妻離散或喪失配偶的人。

鳳毛麟角：鳳凰的羽毛，麒麟的角。比喻珍貴而稀少的人或物。

角立傑出：指卓然特立，超過一般。

出人頭地：指高人一等。形容德才超眾或成就突出。

地動山搖：地震發生時大地顫動，山河搖擺。亦形容聲勢浩大或鬥爭激烈。

搖鵝毛扇：傳說諸葛亮常手執羽扇指揮作戰，後世舞臺上出現的一些軍師也多執羽扇。以之比喻出謀劃策。

扇席溫枕：形容對父母十分孝敬。同「扇枕溫席」。

枕曲藉糟：枕著酒，墊著酒糟。指嗜酒，醉酒。

糟糠之妻：糟糠：窮人用來充飢的酒渣、米糠等粗劣食物。借指共過患難的妻子。

妻榮夫貴：榮：榮耀。貴：顯貴。指因妻子的顯赫地位夫婿也能得到好處。

貴不期驕：指顯貴的人儘管不希望自己染上驕恣專橫的習氣，但它仍然在不知不覺中滋長起來了。

驕佚奢淫：形容生活放縱奢侈，荒淫無度。同「驕奢淫逸」。

淫詞穢語：淫蕩猥褻的言詞。同「淫詞褻語」。

語笑喧呼：大聲說笑。同「語笑喧嘩」。

呼不給吸：形容嚇得來不及喘氣。

吸新吐故：吸進新氣，吐出濁氣。

故弄虛玄：猶故弄玄虛。指故意玩弄花招，迷惑人，欺騙人。

玄之又玄：原為道家語，形容道的微妙無形。後多形容非常奧妙，不易理解。

玄圃積玉：傳說玄圃多美玉，故以之比喻精華薈萃。

玉石俱摧：猶玉石俱焚。美玉和石頭一樣燒壞。比喻好壞不分，同歸於盡。

摧堅獲丑：摧堅：擊潰敵精銳部隊。丑：眾，指敵人。挫敗敵方精銳的軍隊，俘獲敵寇。形容作戰十分英勇。

丑聲遠播：壞名聲傳播得很遠。

播糠眯目：散佈糠屑以迷人目。比喻被外物蒙蔽而迷失方向。

目瞪心駭：因驚恐而愣住的樣子。

成語接龍

鳳毛麟角

南朝時期著名的詩人謝靈運的孫子謝超宗很有才學,他擔任新安王劉子鸞的常侍,他寫各種文告十分精彩,孝武帝誇獎他有鳳毛。右衛將軍劉道隆聽孝武帝誇他有鳳毛,以為有稀罕之物,於是到謝家尋找,找了半天也沒找到,其實孝武帝是在誇謝超宗有才學。

出人頭地

北宋嘉祐二年的科舉考試,歐陽修擔任主考。在閱卷時,他被其中一篇文章的文采深深吸引,認為應列第一名。他便把文章傳給同僚觀看,大家都讚賞不已。不過,歐陽修覺得這份考卷很像是他的學生曾鞏的,為了避嫌,就把它定為第二名。放榜後,按禮節考中的學生要去拜謝主考官,不想以第二名身分來的不是曾鞏,而是年青的學子蘇軾,歐陽修才知鬧誤會了。

歐陽修很欣賞蘇軾,他給朋友寫信時說:「讀蘇軾的文章,不禁讓我汗顏,真痛快啊!我應當給蘇軾讓路,使他高出我一頭。」

◆糟糠之妻◆

　　東漢初年大司空宋弘，為人正直，做官清廉，對皇上直言敢諫。曾先後為漢室推薦和選拔賢能之士三十多人，有的官至相位。光武帝劉秀對他甚為信任和器重，封他為宣平侯。

　　武帝的姐姐湖陽公主新寡後，劉秀有意將她嫁給宋弘，但不知她是否同意。一天，光武帝與湖陽公主共論朝臣。湖陽公主說：「宋公（指宋弘）威容德器，群臣莫及。」劉秀聽後很高興，召見宋弘，讓公主在屏風後觀聽。劉秀對宋弘說：「諺言貴易交，富易妻，人情乎？」意思是：俗話說，高貴了就忘掉了交情，富有了想另娶妻子，這是人之常情嗎？宋弘一聽，知道這句話裡有意思，他答道：「臣聞貧賤之交不可忘，糟糠之妻不下堂。」意思是：我聽說，對貧窮卑賤的知心朋友不可忘，共患難的妻子不可拋棄。光武帝聽後，回過頭向裡邊的湖陽公主說：「事不諧矣（此事成不了了）。」

成語練習

◆ **請在下面的空白處填上合適的成語，使句子通順**

1、前輩笑著說：「你現在已經能 ＿＿＿＿＿＿ 了，不再需要我從旁督導了。」

2、她生氣地說：「你們竟然＿＿＿＿＿＿，合起夥來整我？」

3、他驚訝地說：「有這種事？真是大千世界，＿＿＿＿＿＿ 啊。」

4、小青生氣地說：「我明明是在幫你，你還嫌我多管閒事，你這叫＿＿＿＿＿＿ 懂不懂？以後再也不管你了。」

5、這次回老家，免不了又要被奶奶拉著＿＿＿＿＿＿，說上大半天了，其實她知道我們過得很好，只是老人家習慣這樣表達關心。

◆ **請根據要求將下面的成語歸類**

1. 滄海一粟	2. 蒼翠欲滴	3. 寥若晨星
4. 萬紫千紅	5. 一碧千里	6. 車水馬龍
7. 春意盎然	8. 百裡挑一	9. 春色滿園
10. 摩肩接踵	11. 生機勃勃	12. 川流不息

描寫熱鬧場面的：

描寫春天美好的：

形容稀少的：

描寫顏色的：

答案在 **198** 頁

Part 2

才高八斗 單挑

成語接龍

成接語龍 **1**

駭龍走蛇→蛇欲吞象→象齒焚身→身操井臼→

臼灶生蛙→蛙蟆勝負→負衡據鼎→鼎食鳴鐘→

鐘鼎人家→家成業就→就地正法→法脈準繩→

繩樞甕牖→牖中窺日→日薄虞淵→淵謀遠略→

略無忌憚→憚赫千里→里仁為美→美冠一方→

方領矩步→步線行針→針芥相投→投桃報李→

李郭同舟→舟中敵國→國無二君→君子之交→

交臂屈膝→膝下猶虛→虛堂懸鏡→鏡破釵分

駭龍走蛇	：龍蛇被掠走。形容聲勢浩大。
蛇欲吞象	：蛇想吞下大象。比喻貪欲極大。
象齒焚身	：焚身：喪生。象因為有珍貴的牙齒而遭到捕殺。 比喻人因為有錢財而招禍。
身操井臼	：指親自操持家務。
臼灶生蛙	：灶沒於水中，產生青蛙。形容水患之甚。

蛙蟆勝負：青蛙與蛤蟆鬥爭的勝負。比喻不足介意的榮辱得失。

負衡據鼎：指身居高位，肩負重任。

鼎食鳴鐘：鼎：古代炊器；鐘：古代樂器。擊鐘列鼎而食。形容貴族的豪華生活排場。

鐘鼎人家：富貴宦達之家。同「鐘鼎之家」。

家成業就：指有了家產。

就地正法：正法：執行死刑。在犯罪的當地執行死刑。

法脈準繩：猶言法則標準。

繩樞甕牖：繩樞：用繩子系門樞，以破甕做窗。形容住房條件十分簡陋。多指貧窮人家。亦作「甕牖繩樞」。

牖中窺日：牖：窗戶。隔著窗子看太陽。比喻見識不廣。

日薄虞淵：猶日薄西山。比喻人已經衰老或事物衰敗腐朽，臨近死亡。虞淵，神話傳說中日入之處。

淵謀遠略：深謀遠略。

略無忌憚：毫無畏懼。形容非常放肆。

憚赫千里：憚赫：威震。威震千里。形容聲威極盛。

里仁為美：選擇住處應挑有仁風的地方。

美冠一方：容貌美麗，為一方之冠，當地第一。

方領矩步：方形的衣領，規矩的步伐。形容服飾容態端莊嫻雅。

步線行針：原指裁縫衣服的技術。借喻安排縝密，規劃周詳。亦作「行針步線」、「行鍼布線」、「行鍼走線」。

針芥相投：磁石吸鐵針，琥珀能黏芥子。比喻雙方言語、性情、意見等相投合。

投桃報李：你送桃子，我回贈以李子。後用以比喻彼此間的贈答。亦作「桃來李答」。

李郭同舟：漢郭太為李膺所重而名震京師，兩人情誼深厚，同舟渡河，為眾所敬羨。後形容知己同遊，高逸不凡的風度，或表示與名人共處，多承恩遇。

舟中敵國：同船的人都成了仇敵。比喻親信叛離。

國無二君：一個國家不能有兩個皇帝。

君子之交：賢者之間的交情，平淡如水，不尚虛華。

交臂屈膝：拱手下跪。多表示降服、恭敬。

膝下猶虛：比喻沒有兒女。

虛堂懸鏡：心無偏見，待人處世均能如鏡鑒物。比喻心地公平，自能明察是非曲直。

鏡破釵分：比喻夫妻離散或感情破裂。

◆君子之交◆

唐貞觀年間，薛仁貴尚未得志之前，與妻子住在一個破窯洞中，衣食無著落，全靠王茂生夫婦經常接濟。

後來，薛仁貴參軍，在跟隨唐太宗李世民御駕東征時，因薛仁貴平遼功勞特別大，被封為「平遼王」。一登龍門，身價百倍，前來王府送禮祝賀的文武大臣絡繹不絕，可都被薛仁貴婉言謝絕了。

他唯一收下的是普通老百姓王茂生送來的「美酒兩壇」。一打開酒罈，負責啟封的執事官嚇得面如土色，因為壇中裝的不是美酒而是清水！

「啟稟王爺，此人如此大膽戲弄王爺，請王爺重重地懲罰他！」豈料薛仁貴聽了，不但沒有生氣，而且命令執事官取來大碗，當眾飲下三大碗王茂生送來的清水。

在場的文武百官不解其意，薛仁貴喝完三大碗清水之後說：「我過去落難時，全靠王兄弟夫婦經常資助，沒有他們就沒有我今天的榮華富貴。如今我美酒不沾，厚禮不收，卻偏偏要收下王兄弟送來的清水，因為我知道王兄弟貧寒，送清水也是王兄的一番美意，這就叫君子之交淡如水。」

此後，薛仁貴與王茂生一家關係甚密，「君子之交淡如水」的佳話也就流傳了下來。

成語練習

◆ 請把下面帶「九」字的成語補充完整

九五□□　　九天□□　　九霄□□
九泉□□　　九曲□□　　九九□□
九世□□　　九流□□　　九□一□
九□三□　　九□四□　　九□八□

◆ 請在下面的括弧裡填上正確的植物名稱

青□□馬　　□暗□明　　□□年華
鏟□除根　　□斷絲連　　□□相思
指□罵□　　蒼□翠□　　投□報□
空谷幽□　　春□秋□　　尋□問□
出水□□　　並蒂□□　　玉□臨風

答案在201頁

吠非其主→主文譎諫→諫爭如流→流離顛疐→

疐後跋前→前車可鑒→鑒影度形→形容枯槁→

槁蘇暍醒→醒聵震聾→聾者之歌→歌鶯舞燕→

燕舞鶯啼→啼啼哭哭→哭天抹淚→淚眼汪汪→

汪洋大肆→肆言詈辱→辱國殄民→民和年稔→

稔惡盈貫→貫頤奮戟→戟指嚼舌→舌敝唇枯→

枯魚涸轍→轍亂旗靡→靡有孑遺→遺簪弊履→

履穿踵決→決勝廟堂→堂堂一表→表裡不一

|吠非其主|：吠：狗叫。狗朝著外人亂叫。舊比喻各為其主。
|主文譎諫|：主文：用譬喻來規勸；譎諫：委婉諷刺。透過詩歌的形式，用譬喻的手法進行諷諫。
|諫爭如流|：諫爭：爭同「諍」，直言相勸。勸諫的話如同流水一樣，滔滔不絕。
|流離顛疐|：形容生活艱難，四處流浪。同「流離顛沛」。
|疐後跋前|：喻進退兩難。

前車可鑒：鑒：引申為教訓。指用前人的失敗作為教訓。

鑒影度形：觀察揣度人的形跡。

形容枯槁：枯槁：枯萎，枯乾。身體瘦弱，精神萎靡，面
色枯黃。

槁蘇暍醒：使枯槁者復甦，使中暑者甦醒。形容苦難者得
救，重獲生機。

醒聵震聾：猶言振聾發聵。使昏昧糊塗、不明事理的人為
之震驚，受到啟發。

聾者之歌：聾者學人唱歌，卻聽不到歌聲，無以自樂。形
容模仿別人的行為，實際上並不瞭解其中真義。

歌鶯舞燕：歌聲婉轉如黃鶯，舞姿輕盈如飛燕。亦形容景
色宜人，形勢大好。

燕舞鶯啼：鶯：黃鸝。燕子在飛舞，黃鶯在鳴叫。形容春
光明媚。

啼啼哭哭：哭泣不止。

哭天抹淚：形容哭哭啼啼。

淚眼汪汪：汪汪：滿眼淚水的樣子。兩眼充滿淚水。

汪洋大肆：形容文章、言論書法等氣勢豪放，瀟灑自如。
同「汪洋自肆」。

肆言詈辱：肆：任意妄為，放肆。詈：罵。辱：侮辱。毫
無畏懼地侮辱謾罵。

辱國殄民：使國家受辱，人民遭殃。同「辱國殃民」。

民和年稔：猶言民樂年豐。

稔惡盈貫：指所積罪惡之多，達於極點。

貫頤奮戟：頤：下巴。兩手捧頤而直入敵陣。形容英勇無畏。

戟指嚼舌：戟指：伸出食指、中指指人；嚼舌：咬破舌頭。形容憤怒之極。

舌敝唇枯：敝：破碎；枯：乾枯。說話說得舌頭都破了，嘴唇都乾了。形容費盡了唇舌。

枯魚涸轍：枯魚：乾魚；涸轍：乾的車轍溝。比喻陷入困境。

轍亂旗靡：轍：車轍；靡：倒下。車轍錯亂，旗子倒下。形容軍隊潰敗逃竄。

靡有孑遺：靡：無，沒有；孑遺：遺留，剩餘。沒有剩餘。

遺簪弊履：比喻舊物或故情。

履穿踵決：鞋子破了，露出腳後跟。形容很貧苦。

決勝廟堂：廟堂：指古代帝王祭祀、議事的場所。指文官儒將在廟堂中制定出決定勝改的策略。

堂堂一表：形容身材魁偉，相貌出眾。

表裡不一：表面與內在不一樣。

◆前車可鑒◆

西漢時期，洛陽人賈誼從小就有天才兒童的美譽，漢文帝聽說他很有才學，請他進京擔任博士，問他治理國家的看法。賈誼主張要以秦朝滅亡作為鏡子，時刻提醒自己要施行仁政，讓老百姓休養生息，重視農業生產才能使國家強大。

◆肆言詈辱◆

宋朝時期，宜黃縣疏山寺僧奉闍梨擅長操辦水陸道場及頌咒偈，經常為人做道場。到老年患有喉疾，說話聲音不清晰，因此進入道場前要喝幾杯雞湯潤喉助氣。

有些人不清楚他的這個愛好，沒有給他雞湯或者招待不周，就會受到他的謾罵對待。

◆枯魚涸轍◆

《莊子·外物》：莊周在旅途中聽到有聲音叫他，他在車轍中發現一條鮒魚，鮒魚缺水請求幫助，莊周準備取一杯水救它，鮒魚說他是東海的波臣，哪裡是這斗升之水能夠救活的呢？

◆ 請把下面的成語補充完整

半□半□　　　半□半□　　　半□半□
半□半□　　　沒□沒□　　　沒□沒□
沒□沒□　　　沒□沒□　　　好□好□
好□好□　　　好□好□　　　好□好□
多□多□　　　多□多□　　　多□多□
多□多□

◆ 請將歇後語和它所對應的成語連線

官差偷東西●　　　　　●星羅棋佈
裝病喝中藥●　　　　　●一清二白
鐵公雞●　　　　　●弦外之音
小蔥拌豆腐●　　　　　●知法犯法
鬼門關止步●　　　　　●一毛不拔
夏天晚上下圍棋●　　　　　●自討苦吃
胡琴上掛銅鈴●　　　　　●出生入死

答案在202頁

一字千鈞→鈞天廣樂→樂嗟苦咄→咄咄逼人→

人中騏驥→驥伏鹽車→車笠之盟→盟山誓海→

海立雲垂→垂裕後昆→昆山片玉→玉減香銷→

銷魂奪魄→魄散魂飄→飄萍斷梗→梗泛萍漂→

漂母進飯→飯囊衣架→架肩接踵→踵武前賢→

賢良方正→正法眼藏→藏鋒斂穎→穎悟絕人→

人言嘖嘖→嘖有煩言→言之鑿鑿→鑿坯而遁→

遁跡黃冠→冠袍帶履→履舄交錯→錯落參差

一字千鈞：鈞：古代重量單位，1鈞＝30斤。形容文字有分
量。

鈞天廣樂：鈞天：古代神話傳說指天之中央；廣樂：優美
而雄壯的音樂。指天上的音樂，仙樂。後形容
優美雄壯的樂曲。

樂嗟苦咄：高興時召喚，不高興時責罵。形容對人態度惡
劣。

咄咄逼人：咄咄：使人驚奇的聲音。形容氣勢洶洶，盛氣凌人，使人難堪。也指形勢發展迅速，給人壓力。

人中騏驥：騏驥：良馬。比喻才能出眾的人。

驥伏鹽車：驥：千里馬。指才華遭到抑制，處境困厄。

車笠之盟：笠：斗笠。比喻不因為富貴而改變貧賤之交。

盟山誓海：猶海誓山盟。對著山海盟誓。極言男女相愛，堅貞不渝。

海立雲垂：形容文辭氣魄極大。

垂裕後昆：裕：富足。後昆：子孫，後代，後嗣。為後世子孫留下功業或財產。

昆山片玉：昆崙山上的一塊玉。原是一種謙虛的說法，意思是只是許多美好者當中的一個，後比喻許多美好事物中突出的。

玉減香銷：比喻美人的消瘦、萎靡。

銷魂奪魄：神魂顛倒，失去常態。形容因愛好某種事物而著迷。

魄散魂飄：形容人臨死時神志昏迷、人事不省。

飄萍斷梗：隨波逐流的浮萍和植物的斷莖。比喻漂泊無定的身世。

梗泛萍漂：斷梗、浮萍在水中漂浮。比喻漂泊流離。

漂母進飯：漂母：在水邊漂洗衣服的老婦。指施恩而不望報答。

飯囊衣架：囊：口袋。裝飯的口袋，掛衣的架子。比喻無用之人。

架肩接踵：肩挨肩，腳碰腳。形容人擁擠。

踵武前賢：踵：腳跟。武：足跡。跟隨著前人的腳步走。比喻效法前人。

賢良方正：賢良：才能，德行好；方正：正直。漢武帝時推選的一種舉薦官吏後備人員的制度，唐宋沿用，設賢良方正科。指德才兼備的好人品。

正法眼藏：佛教語。禪宗用來指全體佛法（正法）。朗照宇宙謂眼，包含萬有謂藏。相傳釋迦牟尼以正法眼藏付與大弟子迦葉，是為禪宗初祖，為佛教以「心傳心」授法的開始。

藏鋒斂穎：比喻不露鋒芒。同「藏鋒斂鍔」。

穎悟絕人：穎悟：聰穎。絕人：超過同輩。聰明過人。同「穎悟絕倫」。

人言嘖嘖：人們不滿地議論紛紛。

嘖有煩言：嘖：爭辯；煩言：氣憤不滿的話。形容議論紛紛，報怨責備。

言之鑿鑿：鑿鑿：確實。形容說得非常確實。

鑿坏而遁：指隱居不仕。同「鑿壞以遁」。

遁跡黃冠：指避開塵世而做道士。

冠袍帶履：帽子、袍子、帶子、鞋子。泛指隨身的必須用品。

履舄交錯：形容男女雜坐不拘禮節之態。

錯落參差：錯落：交錯、交織的樣子。參差：長短、高低、大小不一致。各種不同的事物，錯綜複雜地交織在一起。

◆鈞天廣樂◆

　　春秋時代的晉昭公時，公族的勢力弱小，大夫勢力強，當時專管國事的大夫是趙簡子。趙簡子患病，五天不省人事，大夫們都害怕了，於是召來扁鵲為他醫治

　　扁鵲看過趙簡子後走出來，董安於上前去詢問病情，扁鵲說：「他的血脈平和，不必驚怪！從前秦穆公也得過類似的病，七天後才醒來。醒來的那天，告訴公孫支和子輿說：『我去了天帝的住所，非常快樂。我之所以停留那麼久，是因為我剛好在學習。天帝告訴我：「晉國將要大亂，五世不得安寧；他們的後代將稱霸，未老就死去，稱霸者的兒子將要讓你的國家男女混雜。」』

　　公孫支記錄下來後，把它藏好，關於秦國的預言這時就傳出來了。晉獻公時的混亂，晉文公時的稱霸，晉襄公時在殽山大敗秦軍，回去就縱容淫亂，這些都是您知道的。如今你們君主的病與秦穆公一樣，不出三天病一定會好轉，好轉之後一定有話要講。」

兩天後，簡子醒來了。他對大夫們說：「我到了天帝那裡非常快樂，與百神游於鈞天，廣樂九奏萬舞，不像是夏、商、周三代的音樂，那樂聲非常動聽。有一頭熊要來抓我，天帝讓我射它，熊被射中死了。又有一隻羆過來，我又射它，羆被射中也死了。天帝非常高興，賜給我兩個竹箱，都配有小箱。我看到一個小孩在天帝身邊，天帝又送我一隻翟犬，對我說：『等你的兒子長大了，把這只犬送給他。』天帝還告訴我：『晉國將逐漸衰落，再傳七代就要滅亡（經晉定公、出公、哀公、幽公、烈公、孝公、靜公七世就亡國），嬴姓的人將在範魁的西邊大敗周人，可是你們卻不能佔有那裡。現在我追念虞舜的功勳，到時候我將把舜的後代之女孟姚嫁給你的第七代孫子。』」

董安於聽了這番話，就把它寫下來妥為保存。他把扁鵲所言報給簡子，簡子賜給扁鵲四萬畝田地。

◆漂母進飯◆

淮陰侯韓信，是淮陰人。當初為平民百姓時很貧窮，沒有好品行，不能夠被推選去做官，又不能做買賣維持生活，經常寄居在別人家吃閒飯，人們大多厭惡他。

韓信在城下釣魚，有幾位老大娘漂洗絲綿，其中一位大娘看見韓信餓了，就拿出飯給韓信吃。幾十天都如此，直到漂洗完畢。韓信很高興，對那位大娘說：「將來我一定會重重地報

答老人家。」

　　大娘生氣地說：「大丈夫不能養活自己，我是可憐你這位公子才給你飯吃，難道是希望你報答嗎？」

　　韓信後來成為淮陰侯，特地找到當年的漂絮大娘，送給她一千金酬謝，可是她卻不收他的禮物。

成 語 練 習

◆ 下列謎語的謎底都是成語，請把它補充完整

嚇到守門妖	大□小□
重陽節時農家忙	□事之□
劇團巡迴演出	逢□作□
水中撈月	浮□掠□
忙時無心看小說	□□視之
大禹過門而不入	□而忘□
書架已滿	格格□□

◆ 請把下面互為近義詞的成語補充完整

恰 到 ☐ ☐　　　　恰 如 ☐ ☐

☐ ☐ 不 暇　　　　☐ 不 暇 ☐

隨 ☐ 應 ☐　　　　見 ☐ 行 ☐

喪 盡 ☐ ☐　　　　☐ 心 病 ☐

談 笑 ☐ ☐　　　　談 笑 ☐ ☐

☐ ☐ 不 安　　　　☐ ☐ 不 安

答案在 203 頁

差強人意→意廣才疏→疏不間親→親操井臼→

臼杵之交→交相輝映→映雪囊螢→螢窗雪案→

案兵束甲→甲第連天→天上麒麟→麟角鳳嘴→

嘴直心快→快刀斬麻→麻痹不仁→仁者能仁→

仁言利溥→溥天率土→土龍芻狗→狗尾續貂→

貂狗相屬→屬詞比事→事與願違→違天悖理→

理冤摘伏→伏虎降龍→龍馳虎驟→驟雨暴風→

風激電駭→駭人視聽→聽微決疑→疑信參半

差強人意：差：尚，略；強：振奮。勉強使人滿意。

意廣才疏：意：意願，志向。志向遠大，但才能淺薄。指
　　　　　　志大才疏。

疏不間親：間：離間。關係疏遠者不參與關係親近者的事。

親操井臼：指親自料理家務。

臼杵之交：臼：石製的舂米器具。杵：舂米的木棒。臼與
　　　　　　杵不相離。比喻非常要好的朋友。

交相輝映：各種光亮、色彩等互相映照。

映雪囊螢：形容夜以繼日，苦學不倦。

螢窗雪案：為勤學苦讀的典實。

案兵束甲：放下兵器，捆束鎧甲。指停止作戰。

甲第連天：甲第：富豪顯貴的宅第。形容富豪顯貴的住宅非常之多。

天上麒麟：稱讚他人之子有文才。

麟角鳳嘴：嘴：鳥嘴。麒麟的角，鳳凰的嘴。比喻稀罕名貴的東西。

嘴直心快：性情直爽，有話就說。

快刀斬麻：比喻做事果斷，能採取堅決有效的措施，很快解決複雜的問題。同「快刀斬亂麻」。

麻痺不仁：指對外界事物反應遲鈍或沒有感覺。

仁者能仁：舊指有身分的人所做的事總是有理。

仁言利溥：指有德行的人說的話益處很大。

溥天率土：指整個天下、四海之內。

土龍芻狗：泥土捏的龍，稻草紮的狗。比喻名不副實。

狗尾續貂：續：連接。晉代皇帝的侍從官員用作帽子的裝飾。指封官太濫。亦比喻拿不好的東西補接在好的東西後面，前後兩部分非常不相稱。

貂狗相屬：指真偽或優劣混雜在一起。

屬詞比事：連綴文辭，排比史事。後亦泛指撰文記事。

事與願違：事實與願望相違背。

違天悖理：做事殘忍，違背天道倫理。同「違天逆理」。

理冤摘伏：申雪冤屈，揭發奸慝。

伏虎降龍：伏：屈服；降：用威力使屈服。用威力使猛虎
　　　　　和惡龍屈服。形容力量強大，能戰勝一切敵人
　　　　　和困難。

龍馳虎驟：指群雄逐鹿。

驟雨暴風：來勢急遽而猛烈的風雨。

風激電駭：形容勢猛。同「風激電飛」。

駭人視聽：使人目見耳聞感到震驚。

聽微決疑：注意細微的情節，解決疑難的問題。形容思想
　　　　　縝密，善於通過聽察解決疑難。

疑信參半：指半信半疑。

成語故事

◆才疏意廣◆

　　孔融十六歲時，山陽人張儉因為揭發中常侍侯覽的罪行，
被四處通緝。張儉逃到山東時，來投奔孔融的哥哥孔曬。孔曬
不在家，孔融見張儉窘迫，就收留了他。後來事情洩露，張儉
走脫，孔融全家被抓到官府。

　　孔融說：「收留張儉的是我，應當治我的罪。」

　　孔曬說：「張儉來找我，不是弟弟的錯，請治我的罪。

　　孔母說：「負責任的應該是長輩，你們治我的罪吧。」

官府不能決。

孔融當北海郡太守時，被袁紹人馬圍攻，從春天打到夏天，孔融只剩下幾百士兵了，袁紹人馬放的箭像下雨一樣，最後雙方常常短兵相接，孔融隱幾讀書，談笑自若。孔融性情寬厚少忌，好士，喜歡提拔年輕人。他家常常賓客盈門，孔融說：「座上客滿堂，樽中酒不空，我就沒有什麼擔憂的了。」孔融為曹操所不容，建安十三年被殺，死時56歲。《後漢書》上說：「孔融抱負很大，志在靖難，可是才疏意廣，所以沒有成功。」蘇軾不同意這個觀點，他說：「以成敗論人物，所以曹操被稱為英雄，而孔融卻被稱為『才疏意廣』，真是太可悲了！」

◆狗尾續貂◆

晉武帝司馬炎死後，兒子司馬衷繼位，他對朝政一竅不通，大權落到賈后手裡，賈后生性兇狠狡詐，趙王司馬倫以此為藉口帶兵沖入宮廷，殺死了賈后，自封為相國。

司馬倫為了籠絡朝臣，擴大自己的勢力範圍，於是大封文武百官。等到一切就緒後，又廢掉晉惠帝，自稱皇帝。當時規定，王侯大臣都戴用貂尾裝飾的帽子，由於司馬倫大肆封官晉爵，所以一時貂尾都不夠用，所以只好用狗尾來代替，人們就據此編了兩句民謠「貂不足，狗尾續」用來諷刺朝廷。後來，人們用「狗尾續貂」表示續作不佳。

成 語 練 習

◆ 請根據已給出的成語填空，使意思連貫

針 鋒 相 對 ，□□不 容
無 憂 無 慮 ，自□自□
徇 私 舞 弊 ，貪□枉□
有 恃 無 恐 ，□無 忌□
不 務 正 業 ，好□□□
一 夫 當 關 ，萬□□□

◆ 請根據下面的提示寫出正確的成語

數數，字典，老祖宗＿＿＿＿＿＿＿＿＿＿＿＿

老人，珍珠，黃色的＿＿＿＿＿＿＿＿＿＿＿＿＿

老萊子，孝順，花衣裳＿＿＿＿＿＿＿＿＿＿＿＿

金子做的房子，藏起來，美女＿＿＿＿＿＿＿＿＿

木頭，釣魚，不可能的事＿＿＿＿＿＿＿＿＿＿＿

災禍，成雙，走路＿＿＿＿＿＿＿＿＿＿＿＿＿＿

答案在204頁

半塗而罷→罷黜百家→家反宅亂→亂七八糟→

糟糠不厭→厭難折衝→衝冠髮怒→怒臂當車→

車馬盈門→門當戶對→對牛彈琴→琴瑟和鳴→

鳴金擊鼓→鼓舌搖脣→脣槍舌戰→戰無不克→

克繩祖武→武不善作→作壁上觀→觀者如織→

織錦回文→文江學海→海沸河翻→翻手為雲→

雲泥異路→路絕人稀→稀稀疏疏→疏食飲水→

水木清華→華亭唳鶴→鶴髮雞皮→皮裡陽秋

半塗而罷：半路上終止。比喻做事情有始無終。同「半途
而廢」。

罷黜百家：罷黜：廢棄不用。原指排除諸子雜說，專門推
行儒家學說。也比喻只要一種形式，不要其他
形式。

家反宅亂：家中上下不得安寧。形容在家裡喧嘩吵鬧。

亂七八糟：形容無秩序，無條理，亂得不成樣子。

糟糠不厭：厭：飽。形容生活極貧苦。

厭難折衝：克服困難，制敵獲勝。亦作「折衝厭難」。

衝冠髮怒：形容盛怒的樣子。亦作「怒髮衝冠」。

怒臂當車：螳螂因發怒而舉起雙臂，欲阻擋車輪前進。比喻自不量力，妄想與強者為敵。或做不可能達成的事。或作「怒臂當轍」。

車馬盈門：車馬充塞門庭。形容賓客非常多。

門當戶對：結親的雙方家庭經濟和社會地位相等結親的雙方家庭經濟和社會地位相等。亦作「當門對戶」、「戶對門當」。

對牛彈琴：相傳古人公明儀曾為牛彈琴，但牛依然低頭而食，聽而不聞，因為人類的音樂，對牛而言並不適合。

琴瑟和鳴：比喻夫妻情感和諧融洽。

鳴金擊鼓：敲鑼打鼓。古時打仗使用來指揮士兵前進後退的信號，藉以助勢或示威。

鼓舌搖脣：鼓動嘴脣與舌頭。比喻以言語搬弄是非。亦作「搖脣鼓舌」。

脣槍舌戰：形容辯論時言語鋒利，爭辯激烈。

戰無不克：形容百戰百勝，無往不利。亦作「戰無不勝」。

克繩祖武：比喻能夠繼承祖先的功業。

武不善作：動起武來不講究斯文。

作壁上觀：坐觀成敗，不幫助任何一方。

觀者如織：觀看的人交錯穿梭，像織布一樣。形容人來人往，熱鬧繁華的樣子。

織錦迴文：晉代竇滔妻蘇蕙，因思念丈夫，將所作的迴環反覆皆可讀的迴文詩織在錦鍛上，寄給竇滔，以表深情。後比喻詞句優美的佳作。亦作「迴文織錦」。

文江學海：比喻學問文章範圍的廣大豐富。

海沸河翻：大海湧騰，江河翻滾。比喻聲勢極大。

翻手為雲：比喻反覆無常。

雲泥異路：不同得像天上的雲和地下的泥般。比喻地位懸殊。

路絕人稀：道路難通，人煙稀少。

稀稀疏疏：稀少而不稠密。

疏食飲水：粗飯淡湯。形容飲食簡陋。

水木清華：形容池沼園林清朗明麗。

華亭唳鶴：晉陸機在河橋打了敗仗，被人讒陷而判死刑，行刑前嘆息再也聽不到故鄉華亭（今上海松江縣西）的鶴鳴聲。後以此比喻留戀往事故物或官場受挫之懊悔心情。或作「鶴唳華亭」、「華亭唳鶴」。

<p>鶴髮雞皮：白髮皺皮。形容老人的容貌。亦作「雞皮鶴髮」、「雞膚鶴髮」。</p>

<p>皮裡陽秋：嘴裡不說好壞，而心中有所褒貶。亦作「皮裡春秋」。</p>

成語故事

◆亂七八糟◆

成語「亂七八糟」來源於歷史上兩個很重要的典故。「亂七」，指的是發生在西漢時期的「七國之亂」。

西漢初，劉邦在剷除異姓諸侯王的同時，又分封了一批劉姓子弟為王，想讓劉氏宗族成為皇權的羽翼。但經過幾朝的演變，到景帝時諸王勢力越來越大，嚴重地威脅著漢王朝的中央政權。

大臣晁錯建議景帝進行「削藩」從而鞏固中央政權。景帝採納了晁錯的建議，下令在眾同姓王中推行「削藩」的政策，激起諸王強烈反對。

漢景帝三年（西元前154年）正月，吳、楚等七國以「誅晁錯，清君側」為名，發動叛亂，史稱「七國之亂」。可是當景聽信讒言誅殺晁錯後，諸王的軍隊還是不退反而繼續挺進。景帝悔恨之餘派遣太尉周亞夫率兵征討。

　　周亞夫不負重望多次挫敗吳楚聯軍的進攻。三月，吳王劉濞殘部數千人退守丹徒沖江蘇鎮江，被東越人所殺。其他諸王也戰敗自殺或被殺。至此歷經三個月的七國之亂遂被平定。這就是歷史上的「周亞夫平七亂」。「亂七」一詞，即產生於此。

　　「八糟」，指的是歷史上有名的晉朝皇室內宮爭權奪利的「八王之亂」。

　　西晉初年，司馬炎建立晉朝後，擔心其他大夫會奪去他的政權，就把皇室子弟分別封為諸侯王，並規定享受許多特權。司馬炎死後，繼位的惠帝司馬衷為人庸愚弱智，實際朝政大權落入他外祖父楊駿的手裡。

　　這引起司馬炎的妻子賈后的不滿，她便暗中用計，殺掉了楊駿及其同黨。之後，賈后請了汝南王司馬亮來輔政。司馬亮上臺後，也是獨斷專行。因此，賈后密詔司馬瑋將司馬亮殺死，由司馬瑋出來輔政。可是，司馬瑋也不是對賈后言聽計從，賈后便又設計殺死了司馬瑋。後來，為獨霸朝野，賈后又將皇太子司馬遹廢為庶人後毒死。趙王倫趁機發動兵變，打出了為太子司馬遹報仇的旗號。

　　永康元年(西元 300 年)，趙王倫發兵進攻洛陽，斬殺賈后及其親黨，一場持續 16 年之久的皇族奪權混戰就此開始。因為先後參與這場亂事的共有八個同姓王：汝南王亮、楚王瑋、趙王倫、齊王冏、河間王顒、成都王穎、長沙王乂和東海王

越。

　　因此，這場混戰史稱「八王之亂」。這次皇室內宮爭權奪利的血腥鬥爭，遠比「七國之亂」時間更長，人民所遭受的災難也更加深重。正是因為這個原因，「八王之亂」被形象地稱為「八糟」。

　　此後，人們將「七國之亂」和「八王之亂」這兩個歷史事件連到了一塊構成了「亂七八糟」。

成語練習

◆ 請根據下面的俗語補充成語

前不著村，後不著店	□□維谷
遠親不如近鄰	擇□而□
麻雀雖小五臟俱全	□□而微
軍中無戲言	軍令□□
救人如救火	□不容□
心頭不似口頭	□不對□

◆ 請將下面的成語補充完整

洋 洋 □□ 洋 洋 □□

洋 洋 □□ 洋 洋 □□

字 字 □□ 字 字 □□

源 源 □□ 源 源 □□

惺 惺 □□ 途 途 □□

銖 銖 □□ 昭 昭 □□

 答案在 205 頁

清渭濁涇→涇濁渭清→清新俊逸→逸塵斷鞅→

鞅鞅不樂→樂善好施→施命發號→號寒啼饑→

饑驅叩門→門不停賓→賓至如歸→歸十歸一→

一德一心→心口不一→一片冰心→心膽俱寒→

寒風刺骨→骨瘦如柴→柴立不阿→阿諛取容→

容頭過身→身單力薄→薄暮冥冥→冥漠之都→

都頭異姓→姓甚名誰→誰是誰非→非同兒戲→

戲蝶遊蜂→蜂腰鶴膝→膝行肘步→步武堂皇

| 清渭濁涇 | ：古以為渭水清，涇水濁。也比喻兩者相比較，是非好壞分明。 |

清渭濁涇：古以為渭水清，涇水濁。也比喻兩者相比較，
是非好壞分明。

涇濁渭清：涇水濁，渭水清。比喻人品的高下和事物的好
壞，顯而易見。

清新俊逸：清美新穎，不落俗套。

逸塵斷鞅：指馬奔跑時揚起塵土，掙斷馬鞅。形容馬跑得
很快。

鞅鞅不樂：因不滿意而很不快樂。鞅，通「快」。

樂善好施：樂：好，喜歡。喜歡做善事，樂於拿財物接濟有困難的人。

施命發號：發佈號令。

號寒啼饑：因為饑餓寒冷而哭叫。形容挨餓受凍的悲慘生活。

饑驅叩門：指為饑餓驅使，叩門求食。

門不停賓：賓：賓客。門外不停留客人。形容勤於待客。

賓至如歸：賓：客人；至：到；歸：回到家中。客人到這裡就像回到自己家裡一樣。形容招待客人熱情周到。

歸十歸一：指有條有理。

一德一心：德：心意。大家一條心，為一個共同目標而努力。

心口不一：心裡想的和嘴上說的不一樣。形容人的虛偽、詭詐。

一片冰心：比喻人冰清玉潔、恬靜淡泊的性情。

心膽俱寒：形容非常害怕。

寒風刺骨：寒冷的風刺入骨髓。形容極度寒冷。亦作「寒風砭骨」。

骨瘦如柴：形容消瘦到極點。

柴立不阿：猶言剛直不阿。

阿諛取容：阿諛：曲意逢迎；取容：取悅於人。諂媚他人，以取得其喜悅。

容頭過身：只要頭容得下，身子就過得去。比喻得過且過。

身單力薄：人少力量不大。

薄暮冥冥：傍晚時天氣昏暗。

冥漠之都：(1)指天庭或地府。

(2)比喻最高境界。亦稱「冥漠之鄉」。

都頭異姓：最高貴的稱呼。

姓甚名誰：詢問打聽人的姓名。

誰是誰非：猶言誰對誰錯。

非同兒戲：比喻事情很重要，不是鬧著玩的。

戲蝶遊蜂：飛舞遊戲的蝴蝶和蜜蜂。後用以比喻浪蕩子弟。

蜂腰鶴膝：指詩歌聲律八病（平頭、上尾、蜂腰、鶴膝、大韻、小韻、旁紐、正紐）中的兩種。泛指詩歌聲律上的毛病。

膝行肘步：用膝蓋和肘部匍匐前進。形容地位低下，不足以與人平起平坐。

步武堂皇：行進時步伐整齊，氣勢壯闊。

◆賓至如歸◆

春秋時，鄭國子產奉鄭簡公之命，出訪晉國。晉平公擺出大國架子，沒有迎接他。子產就命令隨行人員把晉國的賓館圍牆拆掉，把車馬開進去。

　　晉國大夫士文伯責備子產說道：「我國為保證諸侯來賓的安全，所以修了賓館，築了高牆。現在你們把牆拆了，來賓的安全由誰負責？」

　　子產回答說道：「我們鄭國是小國，所以要按時前來進貢。這次貴國國君沒有空閒接見我們。我們帶來的禮物既不敢冒昧獻上，又不敢讓這些禮物日曬夜露。我說從前晉文公做盟主時，接待諸侯來賓並不這樣。那時賓館寬敞漂亮，諸侯來了，像到家裡一樣。而今，你們的離宮寬廣，賓館卻像奴隸住的小屋，門口窄小，連車子都進不去，客人來了不知什麼時候才能被接見。這不是有意叫我們為難嗎？」

　　士文伯回去向晉平公報告。晉平公自知理虧，便向子產認錯道歉，並立刻下令興工，重修賓館。

成語練習

◆ 請將下面成語和與之相關的歷史人物連線

道不拾遺● 　　　　　●孟子
落井下石● 　　　　　●霍光
緣木求魚● 　　　　　●楊時
芒刺在背● 　　　　　●檀道濟
程門立雪● 　　　　　●商鞅
唱籌量沙● 　　　　　●韓愈

◆ 請根據下面這首詩補充成語

《塞下曲》唐・許渾

夜戰桑乾北，秦兵半不歸。朝來有鄉信，猶自寄寒衣。

袖裡□坤　　　鹽梅之□　　　詠□寓柳

□□暮楚　　　□無□克　　　南□□往

□錦還□　　　果於□□　　　散□游勇

深更□□　　　別□用心　　　言□在耳

□馬放牛　　　號□啼饑

答案在 206 頁

步雪履穿→穿楊貫蝨→蝨處褌中→中立不倚→

倚門倚閭→閭閻撲地→地主之誼→誼切苔岑→

岑樓齊末→末學膚受→受制於人→人跡罕至→

至死不二→二八佳人→人逢喜事精神爽→爽然若失→

失精落彩→彩衣娛親→親上成親→親仁善鄰→

鄰女詈人→人琴俱逝→逝者如斯→斯文委地→

地大物博→博學多聞→聞雷失箸→箸長碗短→

短褐不全→全知全能→能工巧匠→匠心獨運

| 步雪履穿 | ：形容人窮困潦倒。 |

步雪履穿：形容人窮困潦倒。

穿楊貫蝨：形容技藝高超。

蝨處褌中：褌：褲子。蝨子躲在褲縫裡。比喻世俗生活的拘窘局促。

中立不倚：倚：偏。保持中立，不偏不倚。

倚門倚閭：閭：古代小巷的門。形容父母盼望子女歸來的迫切心情。

閭閻撲地：小巷遍地。形容房屋眾多，市集繁華。

地主之誼：地主：當地的主人；誼：義務。住在本地的人對外地客人的招待義務。

誼切苔岑：切：親近；苔岑：志同道合的朋友。形容志同道合，感情深厚。

岑樓齊末：指比較末端，方寸的木頭也可高過高樓。比喻不從本著手，則無法認清事實。

末學膚受：指學問沒有從根本上下工夫，只學到一點皮毛。

受制於人：制：控制。被別人控制。

人跡罕至：罕：少。人很少到的地方。指偏僻荒涼的地方很少有人來過。

至死不二：到死也不改變。

二八佳人：二八：指十六歲；佳人：美女。十五六歲的美女。

人逢喜事精神爽：人遇到喜慶之事則心情舒暢。

爽然若失：爽然：主意不定的樣子；若失：像失去依靠。形容心中無主、空虛悵惘的神態。

失精落彩：指沒精打采。

彩衣娛親：傳說春秋時有個老萊子，很孝順，七十歲了有時還穿著彩色衣服，扮成幼兒，引父母發笑。後作為孝順父母的典故。

親上成親：指原是親戚，又再結姻親。

親仁善鄰：與鄰者親近，與鄰邦友好。

鄰女罵人：比喻各為其主。詈，指「罵」。

人琴俱逝：形容看到遺物，懷念死者的悲傷心情。同「人琴俱亡」。

逝者如斯：時光、事情的消逝如同河水流去般迅速。

斯文委地：文人不顧操守，自甘墮落。亦指文化遭廢棄。亦作「斯文掃地」。

地大物博：博：多、豐富。地大物博形容土地廣大，物產豐富。亦作「地大物豐」。

博學多聞：學問廣博，見識豐富。亦作「博學洽聞」。

聞雷失箸：本指三國蜀主劉備進食時，聽到曹操說：「今天下英雄，唯使君與操耳。」大吃一驚，筷子遂掉落地上，此時正逢雷雨，劉備乃託言是因打雷受到驚嚇。後比喻利用巧言掩飾真情。

箸長碗短：比喻家中食用短缺。

短褐不全：形容非常貧苦的樣子。亦作「短褐不完」。

全知全能：具備淵博的知識和各項才能。

能工巧匠：工藝技能高明的人。

匠心獨運：運用精巧高妙的創作構想與心思。

◆倚門倚閭◆

戰國齊湣王時，燕、秦等國聯合攻齊。燕將樂毅領兵侵入齊都臨淄（今屬山東省），把齊國的寶器全部掠走。齊湣王逃亡到衛國，又到鄒國、魯國，後來到了莒邑（今山東莒縣）。楚國派大將淖齒率領軍隊，前去援救齊國，淖齒還因此當了齊國國相。其實楚國並非真心救齊，淖齒終於殺死齊湣王，和燕國分占齊國領土和寶器。直到田單大破燕軍，才收復了齊國的失地。

《戰國策·齊策》載：淖齒殺死齊湣王時，起初人們只知道齊湣王失蹤了，下落不明。

大夫王孫賈的母親對王孫賈說：「平時你早上出去，回來晚了，我總是倚門而望（靠在大門口盼望）；如果你傍晚出去，好半天不見回來，我就更要倚閭而望（到巷口去盼望）。你十五歲起就在國王跟前做事，現在國王下落不明，你難道能安心嗎？」王孫賈聽了很受感動，就去尋找湣王，多方打聽下落。

當他得知齊湣王已經被害時，立即號召百姓，宣誓起義，叫道：「願意跟我去殺淖齒的，袒右（解開衣服的右邊，袒露右臂）！」當場就有四百人回應，並沖進淖齒的住所，殺了淖齒。

王孫賈母親所說的「倚門而望，倚閭而望」，後來成為「倚門倚閭」成語，用來形容父母對外出子女盼望和懷念的心情。

◆人琴俱逝◆

王徽之是東晉大書法家王羲之的兒子，曾擔任大司馬桓溫的參軍（將軍府參謀）。王徽之有個弟弟叫王獻之，字子敬，也是東晉的大書法家，與父親王羲之齊名，並稱「二王」。

徽之、獻之兄弟倆感情非常好，年輕時同住一個房間。平時，做哥哥的很佩服自己的弟弟。有一天，家裡失火。徽之嚇得連鞋也來不及穿，慌忙逃走；獻之卻神色不變，泰然地被僕人扶出。他們兄弟倆常在晚上一起讀書，邊讀邊議，興致很高。

後來，王徽之任黃門侍郎（皇帝身旁的侍從官），因不習慣宮廷那一套十分拘束的生活，就辭職回家。說也巧，他回家沒多久，居然和王獻之同時生起病來，而且兩人的病都不輕。當時有個術士（看相占卜為業的人）說：「人的壽命快終結時，如果有活人願意代替他死，把自己的餘年給他，那麼將死的人就可活下來。」

徽之忙說：「我的才德不如弟弟，就讓我把餘年給他，我先死好了。」

　　術士搖頭：「代人去死，必需自己壽命較長才行。現在你能活的時日也不多了，怎麼能代替他呢？」沒多久，獻之去世。

　　徽之在辦喪事時居然一聲不哭，只是呆呆地坐著。他把獻之生前用的琴取過來，想彈個曲子。但調了半天弦，卻總是調不好。他再也沒心思調下去了，就把琴一摔，悲痛地說：「子敬，子敬，人琴俱亡。」意思是說：「子敬啊子敬，你是人和琴一同去了啊！」王徽之因極度悲傷，沒多久病情轉重，過了一個多月也死了。後來，人們就用「人琴俱逝」表示看到遺物、悼念死者的悲痛心情。

成 語 練 習

◆ 請把下面意思相反的成語補充完整

言行 □□　　　　言行 □□
□□不前　　　　勇往 □□
與世 □□　　　　□權 □利
井井 □□　　　　雜 □□章
□食其 □　　　　坐 □其 □
自 □□穢　　　　自 □不 □

◆ 趣味成語填空練習

最 正 常 的 死 亡 　　　壽 ☐ ☐ 寢
最 沒 用 的 功 夫 　　　☐ 拳 ☐ 腿
最 傳 統 的 生 活 方 式 　男 ☐ 女 ☐
最 笨 的 蠶 　　　　　　作 ☐ 自 ☐
最 厲 害 的 駐 顏 術 　　☐ 老 ☐ 童
最 愚 蠢 的 救 火 方 法 　☐ ☐ 救 火

答案在207頁

面紅面赤→赤壁鏖兵→兵強馬壯→壯氣凌雲→

雲泥之別→別出心裁→裁雲剪水→水深火熱→

熱情洋溢→溢美之辭→辭不達義→義斷恩絕→

絕路逢生→生死與共→共商國是→是非分明→

明來暗往→往古來今→今是昔非→非同小可→

可想而知→知書達禮→禮義廉恥→恥居人下→

下筆如神→神閒氣定→定傾扶危→危機四伏→

伏首貼耳→耳聰目明→明知故問→問心無愧

面紅面赤：指雙方因爭執而變臉。

赤壁鏖兵：鏖：激戰。漢獻帝建安十三年，曹操大軍伐吳，
孫權聯合劉備軍隊聯合抗曹，聯軍於赤壁用火
攻大破曹兵的一次激戰。泛指激烈的戰鬥。

兵強馬壯：兵力強盛，戰馬健壯。形容軍隊實力強，富有
戰鬥力。

壯氣凌雲：豪壯的氣概高入雲霄。

雲泥之別：像天上的雲和地上的泥那樣高下不同。比喻地位的高下相差極大。

別出心裁：別：另外；心裁：心中的設計、籌畫。另有一種構思或設計。指想出的辦法與眾不同。

裁雲剪水：裁行雲，剪流水。比喻詩文構思精妙新巧。

水深火熱：老百姓所受的災難，像水那樣越來越深，像火那樣越來越熱。比喻人民生活極端痛苦。

熱情洋溢：熱烈的感情充分地流露出來。

溢美之辭：溢：水滿外溢，引申為過分。過分吹噓的話語。亦作「溢美之言」。

辭不達義：指說話寫文章不能確切地表達意思。

義斷恩絕：義：情義；恩：恩情。指情誼完全決裂。

絕路逢生：形容在最危險的時候得到生路。

生死與共：同生共死，相依為命。形容情誼極深重。

共商國是：國是：國事；國家的大政方針。共同商量國家的政策和方針。

是非分明：正確與錯誤非常分明。

明來暗往：公開或暗地裡來往。形容關係密切，往來頻繁。

往古來今：猶言古往今來。

今是昔非：現在是對的，過去是錯的。指認識過去的錯誤。同「今是昨非」。

非同小可：小可：尋常的。指情況嚴重或事情重要，不能輕視。

可想而知：不用說明就能想像得到。

知書達禮：知、達：懂得。有文化，懂禮貌。形容有教養。

禮義廉恥：古人認為禮定貴賤尊卑，義為行動準繩，廉為廉潔方正，恥為有知恥之心。指封建社會的道德標準和行為規範。

恥居人下：以地位在人之下為恥。

下筆如神：指寫起文章來，文思奔湧，如有神力。形容文思敏捷，善於寫文章或文章寫得很好。

神閒氣定：指神氣悠閒安靜。

定傾扶危：傾：危。扶助危傾，使其安定。指挽救國家於危難之時。

危機四伏：到處隱藏著危險的禍根。

伏首貼耳：畏縮恐懼的樣子。

耳聰目明：聰：聽覺靈敏；明：眼力敏銳。聽得清楚，看得明白。形容頭腦清楚，眼光敏銳。

明知故問：明明知道，還故意問人。

問心無愧：問心：問問自己。捫心自問，毫無愧色。

◆水深火熱◆

　　戰國時，燕王噲改革國政，把君位讓給相國子之，將軍市被和公子平不服，起兵攻打子之，爆發內戰。燕國大亂，齊國乘虛而入，齊宣王派大將匡章率兵十萬攻燕。

　　燕國百姓對內戰不滿，不願出力抵抗齊軍，出現「士卒不戰，城門不閉」的局面，有些地方的燕國百姓反而給齊軍送飯遞水表示歡迎。匡章只用了五十天工夫，就攻下燕國國都。齊軍攻佔燕國後，並無撤回之意。匡章又不管束軍隊，士卒欺淩百姓，燕人紛紛起來反抗。

　　這時，齊宣王向正在齊國遊說的孟子請教，問道：「有人勸我不要吞併燕國，有人勸我吞併它，到底該怎麼辦？」

　　孟子回答說：「如果吞併燕國，當地百姓反而很高興，那就吞併它。古人有此先例，周武王便是。如果吞併燕國，當地百姓並不高興，」孟子又說，「那就不要吞併它。古人也有先例，周文王便是。」

　　孟子舉了這兩個例子後指出：「當初齊軍攻入燕國，燕人送飯遞水表示歡迎，那是因為燕國百姓想擺脫苦日子；而今如果齊國進而吞併燕國，給燕人帶來亡國的災難，使他們陷入水深火熱之中，那他們必然會轉而盼望別國來解救了！」

◆禮義廉恥◆

　　春秋時代齊國的管仲把禮義廉恥稱為國之「四維」。他認為「禮」就是不能越出應有的節度，即思想行為不能超出道德規範；「義」就是自己不推薦自己，即使自己的思想行為符合道德標準；「廉」就是不隱瞞自己的缺點錯誤，即廉潔不貪；「恥」就是不與不正派的人在一起，即要知羞恥。

　　他認為「禮、義、廉、恥」與法相比，比法更為重要，把它們認作支撐國家大廈的四根柱子。

成 語 練 習

◆ 成語選擇題

（　）1、成語「羊續懸魚」中的「羊續」是指
　　　　A 一個人名　B 一個地方名　C 一種動物名

（　）2、成語「焚書坑儒」是哪個皇帝下的命令？
　　　　A 秦始皇　B 漢武帝　C 唐太宗

（　）3、成語「黃髮垂髫」中「黃髮」指的是
　　　　A 黃頭髮的人　B 年輕人　C 老人

（　）4、成語「飲鴆止渴」中「鴆」指的是
　　　　A 一種茶　B 一種湯　C 毒藥

◆ 請圈出下面成語中的錯別字並寫出正確的

堰旗息鼓＿＿　　引經局典＿＿　　徇私往法＿＿

遙無音信＿＿　　游刃有余＿＿　　向禹而泣＿＿

作繭自輔＿＿　　自爆自棄＿＿　　各紓己見＿＿

指複為婚＿＿　　坐以待匕＿＿　　債台高祝＿＿

 答案在208頁

愧不敢當→當仁不讓→讓再讓三→三年五載→

載歌載舞→舞榭歌樓→樓船簫鼓→鼓舞歡欣→

欣然自得→得其三昧→昧地瞞天→天上人間→

間不容緩→緩兵之計→計日可待→待價而沽→

沽名賣直→直木必伐→伐性之斧→斧鉞之誅→

誅故貰誤→誤付洪喬→喬文假醋→醋海翻波→

波光鱗鱗→鱗萃比櫛→櫛比鱗差→差三錯四→

四姻九戚→戚戚具爾→爾虞我詐→詐奸不及

愧不敢當：感到慚愧，承當不起。

當仁不讓：原指以仁為任，無所謙讓。後指遇到應該做的
事就積極主動去做，不推讓。

讓再讓三：指幾次三番地推讓。

三年五載：三、五：表示大概數量；載：年。指多年。

載歌載舞：邊唱歌，邊跳舞。形容盡情歡樂。

舞榭歌樓：榭：建築在高臺上的房屋。為歌舞娛樂而設立的堂或樓臺。泛指歌舞場所。同「舞榭歌台」。

樓船簫鼓：乘坐樓船，吹簫擊鼓。樓船：有樓飾的遊船。

鼓舞歡欣：形容高興而振奮。同「歡欣鼓舞」。

欣然自得：心情舒適、自覺得意的樣子。

得其三昧：三昧：梵語，意為正定。排除一切雜念，使心神平靜，專心致志，達到悟境。引申為訣竅或精義。指在某方面造詣深湛，熟知精義。

昧地瞞天：欺騙天地。比喻昧著良心，隱瞞事實或以謊言騙人。

天上人間：一個在天上，一個在人間。多比喻境遇完全不同。

間不容緩：緩：拖延。刻不容緩形容情勢十分緊迫，一刻也不容耽擱。

緩兵之計：延緩對方進攻的計策。指拖延時間，然後再想辦法。

計日可待：指為期不遠。

待價而沽：沽：賣。等有好價錢才賣。比喻誰給好的待遇就替誰工作。

沽名賣直：故作正直以獵取名譽。

直木必伐：直木：筆直的樹木；伐：砍。成材的樹必被砍伐。比喻正直的人容易招怨。

伐性之斧：伐：砍伐；性：性命，生機。砍毀人性的斧頭。比喻危害身心的事物。

斧鉞之誅：鉞：古代兵器，像大斧；誅：殺戮，殺死。用斧、鉞殺人的刑罰。泛指死刑。

誅故貰誤：指嚴懲故意犯罪的人，寬赦無意中犯錯誤的人。

誤付洪喬：用來比喻把信件寄丟了或沒有收到對方的信件。

喬文假醋：指假斯文；假道學。

醋海翻波：醋：比喻嫉妒。比喻男女間因愛情而引起的糾葛。

波光鱗鱗：形容波光像魚鱗一樣層層排列。

鱗萃比櫛：猶言鱗次櫛比。多用來形容房屋或船隻等排列得很密很整齊。

櫛比鱗差：像梳子的齒和魚的鱗，密密地排列著。同「櫛比鱗次」。

差三錯四：顛倒錯亂。形容差錯很多或虛假不實。

四姻九戚：比喻親戚極多。

戚戚具爾：戚戚：互相親愛的樣子。具：俱，都。爾：邇，靠近。指兄弟友愛。

爾虞我詐：爾：你；虞、詐：欺騙。表示彼此互相欺騙。

詐奸不及：猶言十分奸詐。

 成語故事

◆當仁不讓◆

「仁」，可以說是儒家學說的核心。有一次，孔子的學生子張問孔子：「究竟何謂『仁』？」

孔子回答說：「做到恭、寬、信、敏、惠五點即可。」

子張又問：「怎樣做到恭、寬、信、敏、惠呢？」

孔子解釋說：「沒有放肆的心叫恭；心地不狹窄叫寬；沒有欺詐的心叫信；沒有怠惰的心叫敏；沒有苛刻的心叫惠。一個人如果沒有仁德，就不能稱之為人了。如果一個人承擔了『仁』的事，就要勇往直前地去做，不可有半點的謙讓之心。即使老師在面前，也不必同他謙讓（當仁，不讓於師）。」

◆緩兵之計◆

三國時期，孔明與司馬懿在祁山作戰。蜀軍消滅了魏軍大將郭淮、孫禮，佔領了武都、陽平。張郃戴陵等率軍前去救援，被孔明打敗。

雙方對峙了半月，孔明見司馬懿不敢出戰，用撤軍的緩兵之計，誘使司馬懿驅兵追趕，司馬懿中計大敗。

待價而沽

春秋時期，孔子帶領弟子到各國去遊說推行他的政治主張，沒有人接受並重用他，他並不灰心。弟子子貢以得到美玉如何處理問孔子，孔子毫不遲疑地回答：「賣掉它，賣掉它，我正在等待識貨的人出現呢。」

誤付洪喬

晉朝豫章太守殷羨，字洪喬，在離任時，很多人委託他捎帶書信回家鄉，因那時還沒有郵局，只有托人捎帶。他很客氣地接受了100多封信，可到了石頭渚就將信全部扔進河水裡。當人們收不到信時就會想到信是托洪喬捎帶的。

成語練習

◆ 以「火」字開頭的成語

火耕□□　　　　火光□□

火海□□　　　　火急□□

火盡□□　　　　火冒□□

火上□□　　　　火上□□

火燒□□　　　　火樹□□

火眼□□　　　　火中□□

◆ 以「火」字結尾的成語

☐☐ 撲 火
☐☐ 觀 火
☐☐ 流 火
☐☐ 放 火
☐☐ 之 火
☐☐ 點 火

☐☐ 蹈 火
☐☐ 取 火
☐☐ 水 火
☐☐ 篝 火
☐☐ 如 火
☐☐ 救 火

答案在209頁

及賓有魚→魚帛狐篝→篝火狐鳴→鳴鐘食鼎→

鼎新革故→故甚其詞→詞窮理盡→盡態極妍→

妍蚩好惡→惡紫奪朱→朱槃玉敦→敦詩說禮→

禮奢寧儉→儉不中禮→禮為情貌→貌合情離→

離鸞別鵠→鵠峙鸞翔→翔鸞翥鳳→鳳翥龍蟠→

蟠青叢翠→翠圍珠裹→裹血力戰→戰戰惶惶→

惶惶不安→安之若素→素餐尸位→位不期驕→

驕奢淫逸→逸聞趣事→事在蕭牆→牆風壁耳

及賓有魚：用別人的魚請客。比喻借機培植私人勢力。

魚帛狐篝：指借助鬼神製造輿論，以便起事。

篝火狐鳴：夜裡把火放在籠裡，使隱隱約約像磷火，同時
又學狐叫。這是陳涉、吳廣假託狐鬼之事以發
動群眾起義的故事。後用來比喻策劃起義。

鳴鐘食鼎：鐘，打擊樂器，泛指一般樂器；鼎，盛物食器。
謂用食時身邊響著樂器，眼前列著鼎器。形容
古代貴族高官生活的豪奢。

鼎新革故：舊指朝政變革或改朝換代。現泛指除掉舊的，建立新的。

故甚其詞：指說話故意誇大，脫離事實。

詞窮理盡：指再也找不到理由，無話可說。

盡態極妍：盡：極好；態：儀態；妍：美麗。容貌姿態美麗嬌豔到極點。

妍蚩好惡：妍：美麗。蚩：通「媸」，醜陋，醜惡。美麗、醜陋、好與壞。原指寫作的得失。

惡紫奪朱：紫：古人認為紫是雜色；奪：亂；朱：大紅色，古人認為紅是正色。原指厭惡以邪代正。後以喻以邪勝正，以異端充正理。

朱盤玉敦：朱盤：用珍珠裝飾的盤子；玉敦：玉製的盛器。特指古代天子、諸侯歃血為盟時所用的禮器。

敦詩說禮：敦：敦厚。詩：《詩經》。誠懇地學《詩》，大力講《禮》。舊時統治階級表示要按照《詩經》溫柔敦厚的精神和古禮的規定辦事。

禮奢寧儉：禮義過多而繁雜，不如儉約些。

儉不中禮：指節省太過而不合於禮。

禮為情貌：情，情意；貌，容儀。「貌」和「情」互為表裡。意謂一個人的禮儀舉止為內心的顯現。

貌合情離：指兩個人表面合得來，實際上感情不和。

離鸞別鵠：比喻夫妻離散。同「離鸞別鳳」。

鵠峙鸞翔：形容筆勢挺拔而飄逸。

翔鸞翥鳳：比喻豐贍富麗的文辭。

鳳翥龍蟠：像鳳凰飛舞，蛟龍盤曲。比喻體勢的飛揚勁建，迴旋多姿。

蟠青叢翠：形容樹木茂盛青蒼。

翠圍珠裹：珠：珍珠；翠：翡翠。形容婦女妝飾華麗。也形容富貴人家隨侍的女子眾多。

裹血力戰：猶言浴血奮戰。形容頑強地拼死戰鬥。

戰戰惶惶：戒慎畏懼貌。

惶惶不安：惶：恐懼。內心害怕，十分不安。

安之若素：安：安然，坦然；之：代詞，指人或物；素：平常。安然相處，和往常一樣，不覺得有什麼不合適。

素餐尸位：素餐：白吃飯；尸位：空占職位，不盡職守。空占著職位而不做事，白吃飯。

位不期驕：指地位高了，就會驕傲。

驕奢淫逸：逸：放蕩。原指驕橫、奢侈、荒淫、放蕩四種惡習。後形容生活放縱奢侈，荒淫無度。

逸聞趣事：指世人不知道而感興趣的傳聞和故事。

事在蕭牆：謂禍亂出自內部。事，變故；蕭牆，宮室內當門的小牆。

牆風壁耳：比喻祕密容易洩露，宜多防範。

◆魚帛狐簧◆

西元前209年，秦二世又下令徵發貧民衛戍邊境。貧苦農民陳勝和吳廣等都被抓去當衛戍邊境的兵卒。被抓的總共九百人，一起在陳縣信中。經過短期訓練後，這九百人在兩名縣尉的押送下，開赴三千里外的漁陽，並命令他們在兩個月內到達。

隊伍到蘄縣大澤鄉的時候，因為遇到大雨，路不能通行，他們估計已經誤了到達漁陽的期限。按照法律，他們要被殺頭。陳勝和吳廣在一起商量說：「如今去了也是死，造反幹一番大事業也是死，不如乾脆造反吧。」

陳勝又說：「天下受秦朝統治之苦已經很久了，我聽說二世皇帝是始皇帝的小兒子，該繼位的是公子扶蘇。現在有人聽說二世皇帝殺害了公子扶蘇，不過老百姓還不知道他已經死了。還有，項燕原來是楚國的大將，多次立功，愛護士兵，楚國人很愛戴他。有的人以為他已經死了，有的人以為他逃亡在外躲藏了起來。現在如果我們冒用公子扶蘇和項燕的名義，號召天下人造反，響應的人一定很多。」

吳廣同意他的辦法，於是他們就去占卜凶吉。那占卜的猜到了他們的意圖，便說：「你們的事準能成功，再向鬼神卜一

下吧！」陳勝心裡明白，他這是讓我假借鬼神來迷惑大眾，叫大家擁護。於是，陳勝用朱砂在一塊白綢上寫了「陳勝王」三個字，偷偷地塞進魚肚子裡面。不多久，這條魚被部隊的伙夫買回來做菜。他把魚肚剖開，發現了有字的綢子，大驚失色，這消息立刻傳開了。接著，陳勝又暗中派吳廣到附近一座草木叢生的古廟裡，夜裡點起火，用竹籠子罩上，從遠處看一閃一閃的，好像鬼火一樣，又模仿狐狸的聲音叫喊著：「大楚興，陳勝王！」半夜裡，兵卒都被這奇異的現象嚇呆了。

第二天，大家到處議論紛紛，都指指點點地看著陳勝。陳勝和吳廣看時機已經成熟，便殺死了領兵的兩名縣尉，率領九百名士兵起義，攻下大澤鄉，佔領了蘄縣。沒有多久，各地的起義軍紛紛回應，陳勝自立為王，建立張楚政權。

◆驕奢淫逸◆ ≫

春秋時，衛國國君衛莊公非常溺愛他寵姬生的兒子州籲。州籲長大後非常任性，生活放蕩，到處惹是生非，專橫霸道。莊公對他聽之任之，從不嚴加管教。衛國大夫石碏勸告莊公說：「我聽說，父親喜愛孩子，應當用道義來教育他，不要讓他走上邪路。驕橫，奢侈，荒淫，好逸的惡習，都來自邪惡。這些惡習所以產生，就是因為父母寵愛得太過分。」

衛莊公沒有聽從大夫的忠告，州籲變得越來越壞。不久莊公病死，太子姬完繼位當國君，稱衛桓公。第二年春天，州籲

殺死了兄長桓公，自立為國君。州籲非常殘暴，名聲很壞，遭到衛國人的強烈反對。他篡位不到一年，石碏聯合陳國國君，巧施計謀，把州籲殺死。

成語練習

◆ 請在下面的空白處填上合適的成語，使句子通順

1、他拍著胸膛著說：「放心吧，我一向＿＿＿＿＿＿，答應你的事一定給辦到。」

2、她氣喘吁吁地說：「＿＿＿＿＿＿＿，總算是趕上這趟車了，不然我就回不去了。」

3、小玲來勸我說：「別氣了，我相信他是＿＿＿＿＿＿，不是故意要那麼說你的。」

4、他說：「不客氣，小事一椿，＿＿＿＿＿＿而已。」

5、別高興得太早，當心＿＿＿＿＿＿，到時候你就哭了。

◆ 請根據下面的要求將成語歸類

1. 千鈞一髮　　2. 推心置腹　　3. 十萬火急
4. 拔刀相助　　5. 懸崖峭壁　　6. 親密無間
7. 崇山峻嶺　　8. 九牛一毛　　9. 峰巒雄偉
10. 鳳毛麟角　　11. 刻不容緩　　12. 絕無僅有

形容稀少的：

形容緊急情況的：

描寫山的：

描寫友情的：

答案在210頁

Part 3

才高八斗 單挑

成語接龍

勢不兩存→存而不論→論長道短→短兵接戰→

戰火紛飛→飛眼傳情→情逾骨肉→肉眼愚眉→

眉開眼笑→笑筵歌席→席捲天下→下氣怡聲→

聲振林木→木訥寡言→言聽計從→從長計議→

議論風生→生龍活虎→虎落平陽→陽關大道→

道無拾遺→遺世獨立→立馬萬言→言談舉止→

止談風月→月異日新→新人新事→事無巨細→

細水長流→流星趕月→月露風雲→雲飛煙滅→

滅景追風→風雨飄搖→搖身一變→變化無窮→

窮源溯流→流水行雲→雲期雨信→信口開河

勢不兩存：指敵對的事物不能同時並存。

存而不論：存：保留。指把問題保留下來，暫不討論。

論長道短：議論別人的是非好壞。

短兵接戰：短兵：刀劍等短兵器；接：交戰。指近距離搏鬥。比喻面對面地進行激烈的鬥爭。

戰火紛飛：形容戰鬥頻仍、激烈。

飛眼傳情：藉眼睛來傳遞感情。

情逾骨肉：逾：超過；骨肉：比喻至親。形容感情極其深厚。

肉眼愚眉：比喻見識淺陋。

眉開眼笑：眉頭舒展，眼含笑意。形容高興愉快的樣子。

笑筵歌席：歌舞歡笑的宴席。

席捲天下：形容力量強大，控制了全國。

下氣怡聲：下氣：態度恭順；怡聲：聲音和悅。形容聲音柔和，態度恭順。

聲振林木：形容歌聲或樂器聲高亢宏亮。

木訥寡言：木訥：質樸而不善辭令。質樸而不善於說話。

言聽計從：聽：聽從。什麼話都聽從，什麼主意都採納。形容對某人十分信任。

從長計議：用較長的時間慎重考慮、仔細商量。

議論風生：形容談論廣泛、生動而又風趣。

生龍活虎：形容活潑矯健，富有生氣。

虎落平陽：平陽：地勢平坦明亮的地方。老虎離開深山，落到平地裡受困。比喻失勢。

陽關大道：原指古代經過陽關通向西域的大道，後泛指寬闊的長路，也比喻光明的前途。

道無拾遺：路上沒有人把別人丟失的東西拾走。形容社會
　　　　　風氣好。同「道不拾遺」。

遺世獨立：遺世：遺棄世間之事。脫離社會獨立生活，不
　　　　　跟任何人往來。

立馬萬言：倚靠在馬旁，馬上寫成一篇文章。形容才思敏
　　　　　捷。

言談舉止：人的言語、舉動、行為。

止談風月：止：只，僅。只談風、月等景物。隱指莫談國
　　　　　事。

月異日新：月月不同，日日更新。形容變化、發展很快。

新人新事：具有新的道德品質的人和體現新的高尚社會風
　　　　　尚的事。

事無巨細：事情不分大小。形容什麼事都管。同「事無大
　　　　　小」。

細水長流：比喻節約使用財物，使經常不缺用。也比喻一
　　　　　點一滴不間斷地做某件事。

流星趕月：像流星追趕月亮一樣。形容行動迅速。

月露風雲：比喻無用的文字。

雲飛煙滅：比喻消逝。

滅景追風：看不見影子，追得上風。形容馬跑得極快。景，
　　　　　同「影」。

風雨飄搖：飄搖：飄蕩。在風雨中飄蕩不定。比喻局勢動
　　　　　盪不安，很不穩定。

搖身一變：舊時神怪小說中描寫有神通的人能用法術一晃身子就改變自己本來的模樣。現用來形容人不講道義原則，一下子來個大改變。

變化無窮：窮：盡，終結。形容不斷變化，沒有止境。

窮源溯流：源：河流發源的地方；溯：逆流而上。原指逆流而上探尋河流的源頭。現比喻探究和追溯事物的緣由。

流水行雲：形容文章自然不受約束，就像漂浮著的雲和流動著的水一樣。

雲期雨信：指男女約定幽會的日期。

信口開河：比喻隨口亂說一氣。

 成語故事

◆虎落平陽◆

　　三國時代，周瑜嫉妒孔明的才能，總想加害孔明。有一天他想出了一條妙計，設宴相請，並以對詩為名進行加害。孔明早已覺察周瑜的心意，便故意說：「誰輸了就砍誰的頭。」周瑜暗自大喜，忙說：「君子無戲言，戲言非君子。」

　　魯肅見他倆擊掌為定，急得出了一身冷汗，埋怨孔明聰明一生，糊塗一時，輕易地入了圈套。而孔明假裝不知，泰然自若，反拉著魯肅的手說：「子敬也算一個。」周瑜見孔明中計，

十分高興，首先出詩一首：「有水也是溪，無水也是奚。去掉溪邊水，加鳥便是雞，得志貓兒雄過虎，落毛鳳凰不如雞。」

孔明聽了，心中暗想，自己身為一國軍師，今日落入周瑜之手，豈不是「落毛鳳凰」嗎？便立即吟詩以對曰：「有木也是棋，無木也是其。去掉棋邊木，加欠便是欺。龍遊淺水遭蝦戲，虎落平陽被犬欺。」周瑜聞言大怒，魯肅早已留意這場龍虎鬥，見周都督意欲爆發，急忙勸解道：「有水也是湘，無水也是相。去掉湘邊水，加雨便是霜，各人自掃門前雪，莫管他人瓦上霜。」風波平息了，周瑜怒氣未消，於是又吟詩一首：「有目也是『目丑』，無目也是『丑』，去掉『目丑』邊目，加女便是『妞』，隆中女子生得醜，百里難挑一個妞。」

孔明見周瑜奚落自己的夫人，也就毫不客氣反唇相譏，遂吟誦道：「有木也是橋，無木也是喬。去掉橋邊木，加女便是嬌。江東美女數二喬，難護銅雀不鎖嬌。」孔明的嘲諷，激得周瑜怒火萬丈，暴跳如雷，暗令伏兵團團圍住，孔明毫不驚慌，穩如泰山。魯肅立即上前勸阻：「都督息怒！我有一詩奉獻：『有木也是槽，無木也是曹。去掉槽邊木，加米便是糟。今日這事在破曹，龍虎相殘大事糟。』」魯肅以詩指點，周瑜恍然大悟，遂喝退刀斧手，與孔明共議破曹妙計，成就了後來流傳千古的火燒赤壁的大事業。

◆止談風月◆

　　南朝梁時，徐勉官至左僕射中書令，為梁武帝掌書記，參與超章儀制及中樞機要的儀策，又善屬文，著述極豐。他曾及閒人夜集，有虞暠以謀官事相求，徐勉立即收斂笑容，正色曰：「今夕止(只)可談風月，不宜及公事。」當時人都佩服他的清正無私。「止談風月」意既只宜談自然風光及無關緊要之事，後來用作制止別人談話時不宜議論的話題。

成語練習

◆ **請用一到十這十個數字開頭寫成語，每個數字最少寫兩個**

一：_____

二：_____

三：_____

四：_____

五：_____

六：_____

七：_____

八：_____

九：_____

十：_____

◆ 請分別寫出帶有「赤、橙、黃、綠、青、藍、紫」
　的成語，看分別能寫幾個

答案在213頁

河清社鳴→鳴珂鏘玉→玉簫金管→管仲隨馬→

馬上看花→花燭洞房→房謀杜斷→斷香零玉→

玉堂人物→物阜民豐→豐亨豫大→大智大勇→

勇往直前→前古未有→有約在先→先睹為快→

快心滿意→意轉心回→回天之力→力不從心→

心滿意足→足衣足食→食古不化→化整為零→

零敲碎打→打拱作揖→揖盜開門→門閭之望→

望聞問切→切身體會→會道能說→說三道四→

四書五經→經綸滿腹→腹飽萬言→言簡意深→

深猷遠計→計出萬全→全始全終→終而復始

河清社鳴：為太平祥瑞的象徵。

鳴珂鏘玉：玉珂鳴響，佩玉鏗鏘。比喻顯貴。

玉簫金管：泛指雕飾華美的管樂器。同「玉簫金琯」。

管仲隨馬：謂尊重前人的經驗。

馬上看花：指粗略行事，走馬看花。

花燭洞房：謂新婚。

房謀杜斷：指唐太宗時，名相房玄齡多謀，杜如晦善斷。
兩人同心濟謀，傳為美談。

斷香零玉：比喻女子的屍骸。

玉堂人物：泛指顯貴的文士。

物阜民豐：物產豐富，人民安樂。

豐亨豫大：形容富足興盛的太平安樂景象。

大智大勇：指非凡的才智和勇氣。

勇往直前：勇敢地一直向前進。

前古未有：自古以來未曾有過。

有約在先：已經約定好了。指事情的處理方案已事先定好。

先睹為快：睹：看見。搶先目睹，引以為快。

快心滿意：形容心滿意足，事情的發展完全符合心意。同
「快心遂意」。

意轉心回：心、意：心思；回、轉：掉轉。改變想法，不
再堅持過去的意見。

回天之力：原比喻言論正確，極有力量，影響深遠。現多
比喻能挽回嚴重局勢的力量。

力不從心：心裡想做，可是能力不足。

心滿意足：形容心中非常滿意。

足衣足食：衣食豐足。指生活富裕。

食古不化：指對所學的古代知識理解得不深不透，不善於按現在的情況來運用，跟吃東西不消化一樣。

化整為零：把一個整體分成許多零散部分。

零敲碎打：形容以零零碎碎、斷斷續續的方式進行或處理。

打拱作揖：拱、揖：兩手合抱致敬。彎身抱拳行禮。表示恭敬順從或懇求的樣子。

揖盜開門：比喻接納壞人，自取其禍。

門閭之望：指父母對子女的想望。

望聞問切：中醫用語。望，指觀氣色；聞，指聽聲息；問；指詢問症狀；切；指摸脈象。合稱四診。

切身體會：指自身遇到的經驗。

會道能說：形容很會講話。同「能說會道」。

說三道四：形容不負責任地胡亂議論。

四書五經：四書：亦稱四子書，即《大學》、《中庸》、《論語》、《孟子》；五經：《詩》、《書》、《禮》、《易》、《春秋》。指儒家經典。

經綸滿腹：經綸：整理絲縷，引申為人的才學、本領。形容人極有才幹和智謀。

腹飽萬言：指學識淵博。

言簡意深：言辭簡練，含意深刻。

深猷遠計：指計畫得很周密，考慮得很長遠。同「深謀遠慮」。

計出萬全：萬全：非常安全周到。形容計畫非常穩當周密，絕不會發生意外。

全始全終：全：完備，齊全；終：結束。從頭到尾都很完善。形容辦事認真，有頭有尾。

終而復始：不斷地循環往復。

 成語故事

◆仲隨馬◆

　　春秋時期，齊桓公率兵攻打山戎，山戎首領密盧投奔孤竹。孤竹國君答裡呵聽從宰相兀律的建議，殺掉密盧假降齊軍，並把齊軍引向翰海沙漠。齊軍在沙漠迷路，齊桓公採納管仲的建議，挑選幾匹漠北的老馬給齊軍帶路，走出沙漠，乘機攻佔孤竹。

◆房謀杜斷◆

　　唐朝初年，唐太宗善於任用能人為之服務，經常聽從大臣的意見。一次他與文昭商量事情，房玄齡感慨地說：「非如晦莫能籌之。」等到杜如晦來到時，杜如晦立即分析房玄齡的計謀做出決斷。他們兩人合作得十分融洽，人稱房謀杜斷。

◆回天之力◆

西元 630 年，唐太宗下詔重修洛陽宮乾陽殿，張玄素認為此舉不當，就上書力陳不妥。唐太宗接受規勸就立即下令停建，並賜給他彩綢 200 匹，表彰他的直言勸諫。魏征聽說此事後，讚歎張玄素的話真是有回天之力，是仁人之言。

◆力不從心◆

東漢時，班超受明帝派遣，率領幾十個人現使西域，屢建奇功。然而，班超在古西域經過了二十七個年頭，年事已高，身體衰弱，思家心切，於是就寫了封信，叫他的兒子捎至漢朝，請求和帝劉肇把他調回，但此信沒有回音。

他的妹妹班昭又上書皇帝，申明哥哥的意思。信中有這樣的幾句話：「班超在和他同去西域的人中，年齡最大，現在已過花甲之年，體弱多病，頭髮已白，兩手不遂，耳朵不靈，眼睛不亮，扶著手杖才能走路……如果有措不及防的暴亂事件發生，班超的氣力，不能順從心裡的意願了，這樣，對上會損害國家的長治之功，對下會毀壞忠臣好不容易取得的成果，實在令人痛心呀！」和帝劉肇被深深地感動了，馬上傳旨調班超回漢。

班超回到洛陽不到一個月，就因胸脅病加重而去世，終年七十一歲。

成 語 練 習

◆ 請把下面的疊字成語補充完整

刺刺□□　　　蹙蹙□□　　　代代□□

旦旦□□　　　燕燕□□　　　喋喋□□

快快□□　　　林林□□　　　踽踽□□

眷眷□□　　　侈侈□□　　　超超□□

蔓蔓□□　　　銖銖□□　　　足足□□

◆ 請將成語和它所對應的歇後語連線

收破爛的吃喝●　　　　　●添油加醋

十五個人吃飯●　　　　　●無法無天

廚師做飯●　　　　　●存心不良

小和尚打傘●　　　　　●高不可攀

賣布不帶尺●　　　　　●廢話連篇

月亮裡的桂樹●　　　　　●七嘴八舌

答案在214頁

成語接龍 3

始末緣由→由來已久→久聞大名→名卿巨公→

公道合理→理不忘亂→亂首垢面→面目一新→

新學小生→生聚教養→養晦韜光→光采奪目→

目挑心悅→悅目娛心→心靈性巧→巧同造化→

化腐為奇→奇花異草→草木知威→威風八面→

面壁功深→深明大義→義不反顧→顧盼自豪→

豪邁不群→群策群力→力不能支→支手舞腳→

腳心朝天→天地長久→久慣老誠→誠心實意→

意在筆前→前赴後繼→繼往開來→來蹤去路→

路叟之憂→憂國憂民→民保於信→信手拈來

| 始末緣由 | 始末：事情從頭到尾的經過。緣由：緣故由來。事情的經過和原因。亦作「始末原由」。 |

| 由來已久 | 由來：從發生到現在。事情從發生到現在已經過了很長時間了。 |

久聞大名：聞：聽到。早就聽到對方的盛名。多用作初見面時的客套話。

名卿巨公：名公巨卿。指有名望的權貴。

公道合理：指處理事情公正符合情理。同「公平合理」。

理不忘亂：國家得以平安治理的時候，不能忘記混亂的日子。

亂首垢面：猶蓬頭垢面。舊時形容貧苦人生活生活條件很壞的樣子。也泛指沒有修飾。

面目一新：樣子完全改變，有了嶄新的面貌。

新學小生：指治學時間不長，見聞淺陋、經驗不足的後生晚輩。

生聚教養：生聚：繁殖人口，聚積物力。指軍民同心同德，積聚力量，發憤圖強，以洗刷恥辱。同「生聚教訓」。

養晦韜光：指隱藏行跡和才能，不露鋒芒。

光采奪目：形容鮮豔耀眼。同「光彩奪目」。

目挑心悅：指眉眼傳情，兩心相悅。

悅目娛心：使眼睛高興，使心裡快樂。形容使人感到美好快樂。

心靈性巧：指心思靈巧。

巧同造化：巧：技巧，技藝；同：一樣；造化：指宇宙的造物能力。形容人的能力很大，可與宇宙的造物能力相比。

化腐為奇：指變壞為好，變死板為靈巧或變無用為有用。
同「化腐成奇」。

奇花異草：原意是指稀奇少見的花草。也比喻美妙的文章
作品等。

草木知威：連草木都知道他的威名。形容威勢極大。

威風八面：形容神氣十足，聲勢懾人。

面壁功深：面壁：佛家語，指面對牆壁默坐靜修。和尚面
壁靜修，道行很深。比喻某人在某一方面造詣
很深。

深明大義：指識大體，顧大局。

義不反顧：秉義直前，決不回顧退縮。

顧盼自豪：形容得意忘形的樣子。同「顧盼自雄」。

豪邁不群：群：合群。因性格豪放不拘小節而與周圍的人
處不來。

群策群力：群：大家，集體；策：謀劃，主意。指發揮集
體的作用，大家一起來想辦法，貢獻力量。

力不能支：力量不能支撐。

支手舞腳：猶言指手畫腳。

腳心朝天：死的隱語。

天地長久：形容時間悠久。也形容永遠不變（多指愛情）。
同「天長地久」。

久慣老誠：比喻深於世故。同「久慣牢成」。

誠心實意：形容十分真摯誠懇。

意在筆前：(1)指寫字構思在落筆以前。

(2)作詩文先做思想上的醞釀，然後著筆。亦作「意在筆先」。

前赴後繼：前面的沖上去了，後面的緊跟上來。形容不斷投入戰鬥，奮勇衝殺向前。

繼往開來：繼：繼承；開：開闢。繼承前人的事業，開闢未來的道路。

來蹤去路：指人的來去行蹤。同「來蹤去跡」。

路叟之憂：指百姓的疾苦。

憂國憂民：為國家的前途和人民的命運而擔憂。

民保於信：指執政的人有信還要有義，才能受到人民擁護。

信手拈來：信手：隨手；拈：用手指捏取東西。隨手拿來。多指寫文章時能自由純熟的選用詞語或應用典故，用不著怎麼思考。

成語故事

◆面壁功深◆

　　南朝時期，天竺國和尚佑達摩（達摩老祖）到南朝梁首都建業同梁武帝蕭衍談佛家，話不投機就到嵩山少林寺住下，講解《易筋經》，他整天整夜面對石洞的牆壁「壁觀婆羅門」靜坐，一句話不說，這樣堅持了九年，一直到老死。

成 語 練 習

◆ 下列謎語的謎底都是成語，請把它補充完整

一點零七分三十秒　　　一時 ☐☐
無字天書　　　　　　　一紙 ☐☐
唐僧西行何所圖　　　　一本 ☐☐
才相識，就告別　　　　一面 ☐☐
一件汗衫　　　　　　　一衣 ☐☐
把題全做錯　　　　　　一無 ☐☐

◆ 請寫出與下列成語意思相近的成語，越多越好

鞭長莫及：_____

落井下石：_____

阿諛奉承：_____

孤注一擲：_____

標新立異：_____

安分守己：_____

答案在215頁

成語接龍 4

來處不易→易於反手→手不釋書→書香人家→

家給民足→足高氣強→強記博聞→聞風遠揚→

揚揚得意→意氣自如→如坐春風→風清月皎→

皎陽似火→火燒眉毛→毛羽零落→落英繽紛→

紛亂如麻→麻姑獻壽→壽比南山→山水相連→

連枝帶葉→葉散冰離→離鄉背井→井然有條→

條修葉貫→貫朽粟紅→紅愁綠慘→慘澹經營→

營私植黨→黨同妒異→異名同實→實獲我心→

心凝形釋→釋知遺形→形單影雙→雙桂聯芳→

芳年華月→月沒參橫→橫僿不文→文章宗匠

來處不易：表示事情的成功或財物的取得，經過了艱苦努
力。

易於反手：猶易如反掌。比喻事情非常容易做。

手不釋書：猶手不釋卷。書本不離手。形容勤奮好學。

書香人家：指世代都是讀書人的家庭。

家給民足：給：豐足，富裕。家家衣食充裕，人人生活富足。

足高氣強：猶言趾高氣揚。

強記博聞：指記憶力強，見聞廣博。

聞風遠揚：風：風聲，消息。指聽到一點風聲就逃得遠遠的。

揚揚得意：形容十分得意的樣子。

意氣自如：比喻遇事神態自然，十分鎮靜。同「意氣自若」。

如坐春風：像坐在春風中間。比喻與品德高尚且有學識的人相處並受到薰陶。

風清月皎：輕風清涼，月光皎潔。形容夜景優美宜人。

皎陽似火：皎：白而亮。太陽像火一樣燃燒。多形容夏日的炎熱。

火燒眉毛：火燒到眉毛。比喻事到眼前，非常急迫。

毛羽零落：比喻失去了幫手或親近的人。

落英繽紛：形容落花紛紛飄落的美麗情景。

紛亂如麻：麻：麻團。交錯雜亂像一團亂麻。

麻姑獻壽：獻：把東西送給尊長或敬愛的人。指祝賀壽辰。

壽比南山：壽命象終南山那樣長久。用於祝人長壽。

山水相連：指邊界連接在一起。

連枝帶葉：同根所生的枝葉。常比喻兄弟之間的密切關係。

葉散冰離：比喻事物消散離失。

離鄉背井：背：離開；井：古制八家為井，引申為鄉里，家宅。離開家鄉到外地。

井然有條：猶言井井有條。形容說話辦事有條有理。

條修葉貫：枝長葉連。比喻有條理、有系統。

貫朽粟紅：比喻財糧富足。同「貫朽粟陳」。

紅愁綠慘：比喻愁思滿懷，容易傷感。

慘澹經營：慘澹：苦費心思；經營：籌畫。費盡心思辛辛苦苦地經營籌畫。後指在困難的境況中艱苦地從事某種事業。

營私植黨：結合黨羽，謀取私利。

黨同妒異：猶言黨同伐異。指結幫分派，偏向同夥，打擊不同意見的人。

異名同實：名稱不同，實質一樣。

實獲我心：表示別人說得跟自己的想法一樣。

心凝形釋：精神凝聚，形體散釋。指思想極為專注，簡直忘記了自己身體的存在。

釋知遺形：猶言棄智忘身。指超然物外，與世無爭。

形單影雙：形容人無親無友、孤獨無依。

雙桂聯芳：比喻兄弟二人俱獲功名。

芳年華月：芳年：妙齡。指美好的年華。

月沒參橫：月亮已落，參星橫斜。形容夜深。

橫僿不文：僿，粗鄙。粗鄙沒有文化。

文章宗匠：為人宗仰的文章巨匠。

◆如坐春風◆

宋朝時期，朱光庭是理學大師程顥的弟子，他在汝州聽程顥講學，如癡如狂，聽了一個多月才回家，回家逢人便誇老師講學的精妙，他說：「光庭在春風中坐了一月。」

◆麻姑獻壽◆

麻姑，麻秋之女也。麻秋為人猛悍，築城嚴酷，督責工人，晝夜不止，只有聽到雞叫才讓工人休息。

麻姑憐惜百姓，於是就假裝雞學雞叫，其他的雞聽到了就會附和著一起叫，眾工役就能得到休息了。但後被她父親知道了，要鞭打她，麻姑就逃入山中，竟得仙而去。其父大怒，放火燒山欲置麻姑於死地。

正巧王母路經此地，急忙降下大雨，將火熄滅。王母瞭解了事情的始末之後對麻姑愛民之心大加讚賞，收下麻姑作為弟子並帶她去南方的一座山中修練，這座山就是南城縣西邊的麻姑山。麻姑山中有十三泓清泉，麻姑就用此泉之水釀造靈芝酒。

十三年酒乃成，麻姑也修道成仙，正好王母壽辰，麻姑就

帶著靈芝酒前往瑤台為王母祝壽。王母大喜，封麻姑為虛寂沖
應真人。《麻姑獻壽》圖就源於此典，常用於祈福祝壽之用。

◆慘澹經營◆

　　長安北面的太極宮中，有一座著名的淩煙閣。其中收藏有
唐太宗以表彰推翻隋朝的二十四位開國元勳的畫像，唐玄宗時
期，畫像大都已剝落，色彩暗淡模糊，失去了原有光彩。

　　唐玄宗即位後，鼓勵人們學習這二十四位開國元勳，並召
當時著名的畫家、曹操的後裔曹霸入宮補畫。經過大量構思、
查史，幾天後，曹霸所畫的二十四位元勳全以嶄新的面目展現
於眾人之前，大放異彩。

　　玄宗對畫十分滿意，馬上叫侍從取來許多金帛賞賜給曹
霸，並且封他為左武衛將軍。但玄宗在任用李林甫、楊國忠等
權臣後，很少召曹霸入宮作畫。後因一件小事獲罪，被削官
職，貶為平民。安史之亂發生時，曹霸流落到成都，靠在街頭
替路人畫像過活，時境十分悲慘。一次，著名的詩人杜甫來到
成都，在朋友家裡看到曹霸畫的《九馬圖》，得知這位名噪

　　聽說當時曹霸也在成都，便去尋訪。幾經打聽，終於在街
頭找到了曹霸。杜甫出於同情，贈給曹霸一首《丹青引·贈曹
將軍霸》的詩，其中有一句如此寫道：「詔謂將軍拂絹素，意
匠慘澹經營中。」成語「慘澹經營」便出於此。

成 語 練 習

◆ 請根據已給出的成語填空，使意思連貫

敗軍之將，不可☐☐

嚴於律己，☐以待☐

不鳴則已，☐鳴☐☐

月暈而風，☐☐而雨

攻無不克，☐無不☐

放下屠刀，☐☐成☐

◆ 請根據下面的提示寫出正確的成語

鹿死了，芭蕉葉，找不到 ＿＿＿＿＿＿＿＿＿＿

韓信，一個地方名，偷偷地過去 ＿＿＿＿＿＿＿＿

織布，剪斷，學習 ＿＿＿＿＿＿＿＿＿＿＿＿

管仲，鮑叔牙，互為知己 ＿＿＿＿＿＿＿＿＿＿

一個女子，王母過生日，祝賀 ＿＿＿＿＿＿＿＿

荊軻，地圖，匕首＿＿＿＿＿＿＿＿＿＿＿＿＿

 答案在**216**頁

成語接龍 5

八斗之才→才德兼備→備嘗艱苦→苦盡甘來→

來日大難→難更僕數→數米而炊→炊金饌玉→

玉燕投懷→懷璧其罪→罪不容誅→誅暴討逆→

逆耳利行→行不副言→言若懸河→河魚天雁→

雁斷魚沉→沉痼自若→若烹小鮮→鮮車怒馬→

馬壯人強→強本節用→用管窺天→天末涼風→

風檣陣馬→馬角烏白→白衣蒼狗→狗逮老鼠→

鼠竄狗盜→盜鈴掩耳→耳濡目染→染蒼染黃→

黃冠草履→履機乘變→變貪厲薄→薄寒中人→

人中龍虎→虎不食兒→兒女情多→多端寡要

八斗之才：原是對曹植的讚譽，後用來稱譽人的才學很高。

才德兼備：既有工作的才幹和能力，且思想高尚。

備嘗艱苦：備：全、盡；嘗：經歷。受盡了艱難困苦。

苦盡甘來：甘：甜，比喻幸福。艱難的日子過完，美好的日子來到了。

來日大難：表示前途困難重重。

難更僕數：原意是儒行很多，一下子說不完，一件一件說就需要很長時間，即使中間換了人也未必能說完。後形容人或事物很多，數也數不過來。

數米而炊：炊：燒火做飯。數著米粒做飯。比喻計較小利。也形容生活困難。

炊金饌玉：炊：燒火做飯；饌：飲食，吃。形容豐盛的菜肴。

玉燕投懷：後作賀人生子的頌語。

懷璧其罪：懷：懷藏。身藏璧玉，因此獲罪。原指財能致禍。後也比喻有才能而遭受忌妒和迫害。

罪不容誅：誅：把罪人殺死。罪惡極大，殺了也抵不了所犯的罪惡。

誅暴討逆：誅：討伐。討伐兇暴、叛逆之人。

逆耳利行：猶言忠言逆耳利於行。謂忠誠正直的話雖然不順耳，但有益於行為。

行不副言：指言行不一。

言若懸河：形容能言善辯，說話滔滔不絕。同「言類懸河」。

河魚天雁：古傳魚雁都能傳遞書信，後即以之借指傳送書信者。

雁斷魚沉：比喻彼此音訊斷絕。同「雁逝魚沉」。

沉痼自若：沉痼：積久難治的疾病。比喻積久難改的習俗或嗜好沒有改變。

若烹小鮮：意為治理大國要像煮小魚一樣。煮小魚，不能多加攪動，多攪則易爛，比喻治大國應當無為。後常用來比喻輕而易舉。

鮮車怒馬：怒：氣勢強盛。嶄新的車，肥壯的馬。形容服用講究，生活豪華。

馬壯人強：猶言人強馬壯。形容軍隊的戰鬥力很強或軍容很盛。

強本節用：本：我國古代以農為本。加強農業生產，節約費用。

用管窺天：從管子裡看天。比喻眼光狹窄，見識短淺。

天末涼風：杜甫因秋風起，而思念流放遠方的李白。後比喻因觸景生情，而思念故人。

風檣陣馬：風檣：風帆。陣馬：戰馬。風檣陣馬指乘風的帆船，臨陣的戰馬。比喻行進的速度很快，氣勢勇猛。

馬角烏白：烏鴉變白，馬頭生角。比喻不能實現之事。

白衣蒼狗：蒼：灰白色。浮雲像白衣裳，頃刻又變得像蒼狗。比喻事物變化不定。

狗逮老鼠：比喻做外行事或多管閒事。同「狗拿耗子」。

鼠竄狗盜：像鼠狗那樣奔竄偷盜。

盜鈴掩耳	：比喻自己欺騙自己。同「盜鐘掩耳」。
耳濡目染	：濡：沾濕；染：沾染。耳朵經常聽到，眼睛經常看到，不知不覺地受到影響。
染蒼染黃	：蒼：青色。比喻變化不定，反復無常。
黃冠草履	：粗劣的衣著。借指平民百姓。同「黃冠草服」。
履機乘變	：猶隨機應變。隨著情況的變化靈活機動地應付。
變貪厲薄	：指改變、勸勉貪圖財利、行為輕薄的人使之廉潔忠厚。
薄寒中人	：薄寒：輕微的寒氣。中人：傷人。指輕微的寒氣也能傷害人的身體。也比喻人在衰老或患難之中時經不住輕微的打擊。
人中龍虎	：比喻人中豪傑。
虎不食兒	：老虎兇猛殘忍，但並不吃自己的孩子。比喻人皆有愛子之心，都有骨肉之情。
兒女情多	：男女情愛之心難以割捨。亦作「兒女情長」。
多端寡要	：頭緒繁多，不得要領。形容人優柔寡斷。

成語故事

◆馬角烏白◆

　　戰國後期，秦國與燕國表面修好，互派王室的公子到對方國家去作人質。燕太子丹在秦國作人質，秦王嬴政對他十分無禮與蔑視。太子丹向秦王請求允許他回燕國，秦王說除非馬生

角烏鴉白頭才成。後來太子丹逃回燕國，派荊軻去刺殺秦王。

◆盜鈴掩耳◆

　　春秋時候，晉國貴族智伯滅掉了範氏。有人趁機跑到範氏家裡想偷點東西，看見院子裡吊著一口大鐘。鐘是用上等青銅鑄成的，造型和圖案都很精美。小偷心裡高興極了，想把這口精美的大鐘背回自己家去。可是鐘又大又重，怎麼也挪不動。

　　他想來想去，只有一個辦法，那就是把鐘敲碎，然後再分別搬回家。小偷找來一把大錘子，拼命朝鐘砸去，咣的一聲巨響，把他嚇了一大跳。小偷著慌，心想這下糟了，這鐘聲不就等於是告訴人們我正在這裡偷鐘嗎？他心裡一急，身子一下子撲到了鐘上，張開雙臂想捂住鐘聲，可鐘聲又怎麼捂得住呢！鐘聲依然悠悠地傳向遠方。

　　他越聽越害怕，不由自主地抽回雙手，使勁捂住自己的耳朵。「咦，鐘聲變小了，聽不見了！」小偷高興起來，「妙極了！把耳朵捂住不就聽不進鐘聲了嗎！」他立刻找來兩個布團，把耳朵塞住，心想，這下誰也聽不見鐘聲了。於是就放手砸起鐘來，一下一下，鐘聲響亮地傳到很遠的地方。人們聽到鐘聲蜂擁而至把小偷捉住了。

成 語 練 習

◆ 請根據下面的俗語補充成語

三十六計，走為上計 ☐☐夭夭
四海之內皆兄弟 天下☐☐
千金難買良心同 同☐同☐
賊走了才關門 亡☐☐牢
雄赳赳，氣昂昂 ☐☐凜凜
東風吹馬耳 無☐於☐

◆ 請將下面的成語補充完整

不愧不☐ 不郎不☐
不稂不☐ 不矜不☐
不僧不☐ 不衫不☐
不夷不☐ 不因不☐
不☐不爾 不☐不發
不☐不啟 不☐不儉

答案在217頁

家藏戶有→有案可查→查無實據→據鞍讀書→

書不盡言→言三語四→四百四病→病病歪歪→

歪八豎八→八萬四千→千真萬確→確然不群→

群而不黨→黨邪醜正→正中下懷→懷才不遇→

遇事生風→風馳電騁→騁嗜奔欲→欲取姑予→

予取予攜→攜老扶弱→弱不好弄→弄兵潢池→

池魚堂燕→燕燕鶯鶯→鶯猜燕妒→妒賢疾能→

能上能下→下回分解→解弦更張→張大其詞→

詞不達意→意亂心忙→忙裡偷閒→閒雲野鶴→

鶴長鳧短→短褐不完→完好無缺→缺一不可

家藏戶有：指家家都有。

有案可查：案：案卷，文書。指有證據可查。

查無實據：查究起來，沒有確實的根據或證據。

據鞍讀書：在馬背或驢背上讀書。後多形容學習勤奮。

書不盡言：書：書信。信中難以充分表達其意。後多作書信結尾慣用語。

言三語四：言、語：說、講。形容人多嘴雜，議論紛紛。

四百四病：指四肢百體的四時病痛。泛指各種疾病。

病病歪歪：形容病體衰弱無力的樣子。

歪八豎八：雜亂不整的樣子。

八萬四千：本為佛教表示事物眾多的數字，後用以形容極多。

千真萬確：形容情況非常確實。

確然不群：指堅守志操，不同流俗。

群而不黨：群：合群。與眾合群，不結私黨。

黨邪醜正：猶言黨邪陷正。與壞人結夥，陷害好人。

正中下懷：正合自己的心意。

懷才不遇：懷：懷藏；才：才能。胸懷才學但生不逢時，難以施展；多指屈居微賤而不得志。

遇事生風：原形容處事果斷而迅速。後指一有機會就挑撥是非，引起事端。

風馳電騁：形容像颶風和閃電那樣迅速。同「風馳電掣」。

騁嗜奔欲：指隨自己的嗜欲而奔走求取。

欲取姑予：姑：暫且；與：給予。要想奪取他些什麼，得暫且先給他些什麼。指先付出代價以誘使對方放鬆警惕，然後找機會奪取。

予取予攜：從我處掠取。

攜老扶弱：攙著老人，扶著體弱者。亦作「攜老扶幼」。

弱不好弄：弱：年少；好：喜歡；弄：玩耍。年幼時不愛玩耍。

弄兵潢池：比喻起兵。有不足道之意。潢池，積水池。

池魚堂燕：比喻無辜受禍。

燕燕鶯鶯：比喻嬌妻美妾或年輕女子。

鶯猜燕妒：比喻遭人猜忌。

妒賢疾能：對品德、才能比自己強的人心懷怨恨。同「妒賢嫉能」。

能上能下：指幹部不計較職位高低，不論處於領導崗位或在基層從事實際工作，都能踏踏實實地幹。實行能上能下，是對幹部職務終身制的一項重要改革。

下回分解：章回小說於每回之末所用的套語。現多用以喻事件發展的結果。

解弦更張：更：改換；張：給樂器上弦。改換、調整樂器上的弦，使聲音和諧。比喻改革制度或變更計畫、方法。

張大其詞：張大：誇大。說話寫文章將內容誇大。

詞不達意：詞：言詞；意：意思。指詞句不能確切地表達出意思和感情。

意亂心忙：猶心忙意亂。心裡著慌，亂了主意。

忙裡偷閒	：在忙碌中抽出一點時間來做別的不關重要的事，或者消遣。
閒雲野鶴	：閒：無拘束。飄浮的雲，野生的鶴。舊指生活閒散、脫離世事的人。
鶴長鳧短	：比喻事物各有特點。
短褐不完	：短褐：粗布短衣，古代貧賤者或僮豎之服；完：完整。粗布短衣還破舊不完整。形容生活貧苦，衣衫破爛。
完好無缺	：完：完整。完完整整，沒有欠缺。
缺一不可	：少一樣也不行。

◆遇事生風◆

　　趙廣漢是西漢著名的官員。他最初的官職是縣令，後來由於為政清廉，被皇帝屢次提拔，最後當上了京兆尹，也就是當時首都的行政最高長官。漢朝的首都在長安，趙廣漢是京兆尹，就是首都長安城的最高領導人。

　　長安城下屬區縣有個新豐縣，當時的縣令叫杜建。杜建的社會關係很複雜，不僅和朝廷裡很多掌握大權的人有交往，和社會上各種黑惡勢力，也多少有點交情。可想而知，這樣的人自然是個貪官。過去皇帝生前就給自己修陵，當時在位的漢昭帝也一樣，他的陵墓就叫做昭陵。負責修建昭陵的官員，便是

杜建。他乘此機會貪污了不少錢。有人曾經把這事情反映給趙廣漢，趙廣漢於是告誡他，為官要清廉，不可貪污受賄。杜建雖然連連答應，其實沒當回事。

後來漢昭帝死後，就埋在昭陵裡，由杜建當守陵的官員。結果，杜建又做了不少違法亂紀的事情，貪污受賄，包庇壞事，甚至還牽扯到人命案。趙廣漢非常生氣，於是把杜建抓到監獄，調查他的罪行，準備懲處。可是杜建一入獄，麻煩就來了。他原先的那些關係，這時候紛紛來說情，甚至有許多高層官員登門給他開脫罪責。趙廣漢一看問題嚴重，索性抓緊辦案，儘早把杜建殺了。

自此以後，趙廣漢在用人時，就不用杜建之類的官員，而寧願提拔那些還很年輕的子弟。他認為，這些人年輕認真，辦事風風火火，「遇事生風」，比沾染了不正之風的老官員強得多。

「遇事生風」這條成語，不能從字面解釋。原本是指年輕人火力盛，辦事雷厲風行；後來意思變成貶義，用來指一有機會就挑撥是非，引起事端。

◆弄兵潢池◆

漢朝時期，龔遂任渤海太守，前任官吏不顧百姓的死活，拼命壓榨。當地居民困於饑寒交迫而群起反抗。龔遂向漢宣帝上書，將人民的起義說成：「其民困於饑寒而吏不恤，故使陛下赤子，盜弄陛下之兵於潢池中耳。」意思是：那的民眾被饑

寒所困而官吏卻不撫恤，所以使陛下善良的子民，偷了您的兵
器在您的土地上作亂。遂採取安撫措施。

成語練習

◆ 請將下面的成語和與之相關的人物連線

前倨後卑●　　　　　　●王獻之

嚙雪餐氈●　　　　　　●周公

管中窺豹●　　　　　　●樂昌公主

夜以繼日●　　　　　　●司馬光

破鏡重圓●　　　　　　●蘇武

圓木警枕●　　　　　　●蘇秦

◆ 請以下面這句詩詞裡的字為開頭各寫一個成語

「向晚意不適，驅車登古原。」

答案在218頁

成語接龍 7

可歌可泣→泣涕如雨→雨簾雲棟→棟梁之才→

才大難用→用盡心機→機不可失→失張冒勢→

勢傾朝野→野人獻曝→曝書見竹→竹罄南山→

山積波委→委靡不振→振臂一呼→呼牛作馬→

馬齒徒長→長齋禮佛→佛性禪心→心不兩用→

用行舍藏→藏弓烹狗→狗黨狐朋→朋比為奸→

奸擄燒殺→殺氣騰騰→騰達飛黃→黃鐘瓦釜→

釜中生魚→魚傳尺素→素車白馬→馬仰人翻→

翻黃倒皂→皂白難分→分釵劈鳳→鳳泊鸞漂→

漂蓬斷梗→梗頑不化→化及豚魚→魚帛狐聲

可歌可泣：泣：不出聲地流淚。值得歌頌、讚美，使人感動流淚。形容英勇悲壯的感人事蹟。

泣涕如雨：泣：低聲哭；涕：鼻涕。眼淚像雨一樣。形容極度悲傷。

雨簾雲棟：形容高敞華美的樓閣。

棟梁之才：比喻能擔當大事的人才。

才大難用：原意是能力強難用於小事。後形容懷才不遇。

用盡心機：心機：心思。用盡了心思。

機不可失：機：機會；時：時機。好的時機不可放過，失掉了不會再來。

失張冒勢：冒冒失失的樣子。

勢傾朝野：形容權勢極大，壓倒一切人。

野人獻曝：比喻貢獻的不是珍貴的東西。（向人建議時的客套話）。

曝書見竹：指睹物思人。

竹罄南山：本言事端繁多，書不勝書，後常以「竹罄南山」謂人罪惡極多，書寫不盡。

山積波委：指堆積如山高，如波濤重疊。形容數量極多。

委靡不振：委靡：也作「萎靡」，頹喪。形容精神不振，意志消沉。

振臂一呼：振：揮動。揮動手臂呼喊（多用在號召）。

呼牛作馬：比喻別人罵也好，稱讚也好，決不計較。同「呼牛呼馬」。

馬齒徒長：謙稱自己虛度年華，沒有成就。

長齋禮佛：長齋：終年吃素。吃長齋於佛像之前。形容修行信佛。

佛性禪心：指佛教徒一意修行、清靜寂定之心性。

心不兩用：指一個人的心思一時只能專注於一事。

用行舍藏：任用就出來做事，不得任用就退隱。這是早時世大夫的處世態度。

藏弓烹狗：飛鳥射盡了就把良弓收起，狡兔被捉就把捕兔的獵狗煮了吃肉。比喻統治者得勢後，廢棄、殺害有功之臣。

狗黨狐朋：泛指一些吃喝玩樂、不務正業的朋友。同「狐朋狗黨」。

朋比為奸：朋比：依附，互相勾結。壞人勾結在一起幹壞事。

奸擄燒殺：姦淫婦女，搶劫財物，殺人放火。

殺氣騰騰：殺氣：兇惡的氣勢；騰騰：氣勢旺盛的樣子。形容充滿了要殺人的兇狠氣勢。

騰達飛黃：形容駿馬奔騰飛馳。比喻驟然得志，官職升得很快。同「飛黃騰達」。

黃鐘瓦釜：瓦釜：泥土燒成的大鍋，用作樂器，音調最為低。比喻高雅優秀的或庸俗低劣的；賢才和庸才。

釜中生魚：比喻生活困難，斷炊已久。

魚傳尺素：尺素：古代用絹帛書寫，通常長一尺，因此稱書信。指傳遞書信。

素車白馬：舊時辦喪事用的車馬，後用作送葬的語詞。

馬仰人翻：形容極忙亂或混亂的樣子。

翻黃倒皁：猶言顛倒黑白。

皂白難分：比喻是非不易辨別。

分釵劈鳳：比喻夫妻的離別。同「分釵斷帶」。

鳳泊鸞漂：漂、泊：隨流飄蕩。原形容書法筆勢瀟灑飄逸，後比喻夫妻離散或文人失意。

漂蓬斷梗：比喻生活不安定，到處漂泊。

梗頑不化：指十分頑固，無法感化。

化及豚魚：比喻教化普及而深入。

魚帛狐聲：指借助鬼神製造輿論，以便起事。

◆振臂一呼◆

　　西漢時期，李陵率五千步兵進攻匈奴，把匈奴三萬人打敗。匈奴單于只好下令撤退，不久他集結八萬騎兵進攻漢軍，把漢軍圍得水洩不通，李陵振臂一呼，漢軍不論傷病都英勇殺敵，但因寡不敵眾，終於經過兩天拼殺，李陵兵敗投降了匈奴。

◆釜中生魚◆

　　漢朝時期，范冉遭到閹黨的禁錮，只好棄官推鹿車載著妻子進行雲遊，經常是走到哪裡無錢住店就在樹陰下休息。十多年後終於自己蓋了一間茅草屋，經常是斷糧，靠吃野菜為生。同鄉人嘲笑他說：「甑中生塵范史雲，釜中生魚範萊蕪。」

◆素車白馬◆

春秋時期，吳王夫差不聽伍子胥的勸告，同越王勾踐和好，並且聽信讒言，賜劍讓伍子胥自盡，將他的屍首拋入江中，傳說從此江中波濤洶湧，從海門山滾滾而來，越過錢塘魚浦，波浪才減弱。早晚有時可以看到伍子胥乘白馬素車站在潮頭。

成語練習

◆ 請寫出與下面意思相反的成語

良師益友：＿＿＿＿＿＿　獨樹一幟：＿＿＿＿＿＿

大海撈針：＿＿＿＿＿＿　勢均力敵：＿＿＿＿＿＿

背信棄義：＿＿＿＿＿＿　心狠手辣：＿＿＿＿＿＿

千秋萬代：＿＿＿＿＿＿　不堪一擊：＿＿＿＿＿＿

◆ 趣味成語填空練習

最落魄的劍客　　　　　賣□買□

最勢利的狗　　　　　　狗□人□

最小的地方　　　　　　□□之地

最昂貴的笑　　　　　　一笑□□

最大的樹葉　　　　　　一葉□□

最誠懇的道歉　　　　　□□請罪

答案在219頁

成語接龍 8

聲譽鵲起→起早掛晚→晚節黃花→花遮柳掩→

掩惡揚善→善馬熟人→人才難得→得薄能鮮→

鮮衣良馬→馬捉老鼠→鼠竄狼奔→奔相走告→

告貸無門→門殫戶盡→盡誠竭節→節衣縮食→

食不果腹→腹背受敵→敵國外患→患至呼天→

天方夜譚→譚言微中→中道而廢→廢寢忘食→

食宿相兼→兼收並蓄→蓄精養銳→銳不可當→

當世無雙→雙管齊下→下井投石→石爛江枯→

枯魚之肆→肆意橫行→行藏用捨→捨己從人→

人亡政息→息跡靜處→處高臨深→深文周納

聲譽鵲起：比喻聲名迅速增高。

起早掛晚：起得早，睡得晚。形容人工作勤奮。同「起早
貪黑」。

晚節黃花：黃花：菊花；晚節：晚年的節操。比喻人晚節高尚。

花遮柳掩：比喻行動或說話躲躲閃閃，不實在。亦作「花遮柳隱」。

掩惡揚善：指對待別人諱言其過惡，稱揚其好處。

善馬熟人：指良馬與武藝精熟的勇士。

人才難得：有能的人不容易得到。多指要愛惜人才。

得薄能鮮：德行淺薄，才能不足（表示自謙的話）。

鮮衣良馬：美服壯馬。謂服飾豪奢。同「鮮車怒馬」。

馬捉老鼠：比喻瞎忙亂。

鼠竄狼奔：形容狼狽逃跑的情景。

奔相走告：指有重大的消息時，人們奔跑著相互轉告。

告貸無門：告貸：向別人借錢。想借錢但沒有人肯借。指生活陷入困境。

門殫戶盡：指全家死亡。

盡誠竭節：誠：忠誠。節：氣節，義節。竭盡自己全部的忠誠和義節。

節衣縮食：節、縮：節省。省吃省穿。形容節約。

食不果腹：果：充實，飽。指吃不飽肚子。形容生活貧困。

腹背受敵：腹：指前面；背：指後面。前後受到敵人的夾攻。

敵國外患：指來自敵對國家的侵略騷擾。

患至呼天：患：禍患；呼：喊。形容事前不作準備，災禍臨頭，求天救助。

天方夜譚：比喻虛誕、離奇的議論。

譚言微中：說話隱微曲折而切中事理。

中道而廢：中道：中途。半路就停止了。

廢寢忘食：廢：停止。顧不得睡覺，忘記了吃飯。形容專心努力。

食宿相兼：比喻幻想同時實現兩個互相矛盾的目標。

兼收並蓄：收：收羅；蓄：儲藏，容納。把不同內容、不同性質的東西收下來，保存起來。

蓄精養銳：培養精力，以待時機。

銳不可當：銳：銳氣；當：抵擋。形容勇往直前的氣勢，不可抵擋。

當世無雙：當代獨一無二，首屈一指。

雙管齊下：管：指筆。原指手握雙筆同時作畫。後比喻做一件事兩個方面同時進行或兩種方法同時使用。

下井投石：見人掉進井裡，不但不搭救，反而向井裡扔石頭。比喻乘人危難時，加以陷害。

石爛江枯：直到石頭變土，江水乾涸。比喻不可能發生的事情。

枯魚之肆：枯魚：魚乾；肆：店鋪。賣魚乾的店鋪。比喻無法挽救的絕境。

肆意橫行：肆意：任意殘殺或迫害。橫行：仗勢作惡，蠻橫兇暴。隨心所欲地為非作歹。亦作「肆虐橫行」。

行藏用捨：行：做，實行。藏；退隱。用：任用。捨：不用。任用就出來做事，不得任用就退隱。這是早時世大夫的處世態度。

捨己從人：捨：棄；從：順。放棄自己的意見，服從眾人的主張。

人亡政息：亡：失去，死亡；息：廢，滅。指一個掌握政權的人死了，他的政治措施也跟著停頓下來。

息跡靜處：息：止息；跡：行跡，腳印；處：處所。要想不見行跡，只有自己靜止不動。引申為要想人不知，除非己莫為。

處高臨深：處高：處在顯貴重要地位。臨深：如臨深淵。處在顯貴之位，好比面臨深淵。指官職高了常有危險性。

深文周納：周納：羅織罪名。指苛刻地或歪曲地引用法律條文，把無罪的人定成有罪。也指不根據事實，牽強附會地給人硬加罪名。

成語故事

◆腹背受敵◆

崔浩，字伯淵，北魏東武城人。他博覽經史百家之書，足智多謀，軍國大計皇帝皆會與之商討而後行。泰常元年（西元416年），東晉將領劉裕征伐姚泓，想要溯黃河北上，於是向北魏請求借道，明元帝與群臣議論是否可行。

大臣們都認為：函谷關是天險，劉裕不可能破關西入，他聲稱要征伐姚泓，真實的意圖難以預料。應該搶先發兵在黃河上游加以阻截，不要讓他向西。

明元帝打算採納大家的意見；崔浩卻持不同的看法，他以為：「現在如果阻斷劉裕西去的道路，他必定上岸向北侵略，這樣反而使姚泓平安無事，而我國卻招來敵人。如今我方兵馬糧食都不足，不適合戰爭，因為一旦開戰，北敵就會趁機進攻，趕去救援北方，則東州又會發生危險。倒不如將水道借給他，讓他西進，然後出兵堵住他東師之路。這就是所謂「卞莊刺虎，一舉兩得」的局勢。如果劉裕得勝，一定會感激我們借道之恩，如果姚泓得勝，我們也不會失去救援鄰邦的美名。

劉裕就算取得關中，遠離本土，難於固守。劉裕不能固守，最終會是我們的囊中之物。」但是大臣們還是認為：「劉裕如果真的西入函谷關，就會進退無路，腹背受敵，這應當不

是他的目的；而且萬一劉裕上岸北侵，姚泓的兵馬絕對不會出函谷關來援助我們，那時我們就糟了。劉裕揚言西行，其實是想北進來偷襲我們。」

最後明元帝還是採納大家的意見，派兵阻攔劉裕，結果被打敗，這時才悔恨沒有用崔浩的策略。後來「腹背受敵」被用來形容前、後都受到敵人的攻擊。

◆天方夜譚◆

天方夜譚，即一千〇一夜，是阿拉伯民間故事集，反映了阿拉伯帝國的社會生活。相傳薩桑王國的國王山魯亞爾生性殘暴，他每天娶一名少女，第二天就把她殺死。山魯佐德為救無辜的女孩，便自願嫁給國王，並在每天晚上講一個故事，每每講到最精彩的地方就剛好天亮。國王想聽完故事，就不殺她。就這樣過了一千〇一夜，國王終於被感動，與她白頭偕老。

「夜譚」就是夜間說話、講故事的意思，其實就是「夜談」。寫成「夜譚」是由於古代的避諱。唐武宗的名字叫李炎。所以人們說話、寫文章凡是遇到兩個「火」字相重的字，都要避諱，用其他字代替。於是，人們在寫「夜談」時，就出現了以「譚」代「談」的怪現象，後來，人們習慣了，「談」與「譚」也就相通了。

◆食宿相兼◆

　　齊國有一個年輕貌美的女子，東西兩家公子同時來求婚，東家公子很富有但相貌醜陋，西家公子是一個英俊的窮書生，姑娘的父母很為難，叫姑娘自己定奪，她說兩個都願意嫁，白天在東家吃飯，晚上去西家睡覺，食宿兼顧。

成 語 練 習

◆ 成語選擇題

（　）1、成語「動如參商」中的「參商」指的是
　　　　A 從商　B 星星的名字　C 動物的名字

（　）2、成語「愁紅怨綠」中的「紅」和「綠」指的是
　　　　A 兩種顏色　B 天氣　C 植物的花、葉

（　）3、成語「判若鴻溝」中的「鴻溝」指的是
　　　　A 古代的一條運河　B 人與人之間的代溝
　　　　C 一個很大的坑

（　）4、成語「向隅而泣」中的「隅」意思是
　　　　A 窗戶　B 牆角　C 屏風

◆ 請圈出下面成語中的錯別字，並寫出正確的

望風披靡 ＿＿　　禁若寒蟬 ＿＿

丈義執言 ＿＿　　不絕如褸 ＿＿

老奸句猾 ＿＿　　汗牛充洞 ＿＿

陽奉陰圍 ＿＿　　旁敲測擊 ＿＿

百步穿陽 ＿＿　　苦心孤旨 ＿＿

等量奇觀 ＿＿　　求全責背 ＿＿

 答案在220頁

納履踵決→決斷如流→流離轉徙→徙薪曲突→

突然襲擊→擊鐘陳鼎→鼎鐺玉石→石泐海枯→

枯木發榮→榮華富貴→貴賤無二→二三其意→

意懶心灰→灰頭土面→面北眉南→南船北車→

車在馬前→前古未聞→聞風而至→至德要道→

道不舉遺→遺簪墜履→履賤踕貴→貴耳賤目→

目空一切→切齒拊心→心頭鹿撞→撞陣沖軍→

軍法從事→事火咒龍→龍拏虎攫→攫為己有→

有板有眼→眼語頤指→指天為誓→誓死不二→

二心三意→意望已過→過而能改→改步改玉

納履踵決：納：穿；履：鞋；踵：腳後跟；決：破裂。穿
上鞋，鞋的腳後跟處卻破裂。形容處境困難。

決斷如流：決策、斷事猶如流水。形容決策迅速、順暢。

流離轉徙：流離：流轉離散；徙：遷移。輾轉遷移，無處安身。

徙薪曲突：搬開灶旁柴火，將直的煙囪改成彎的。本指預防火災。後亦比喻先採取措施，防患於未然。

突然襲擊：指軍事上出其不意地攻擊。

擊鐘陳鼎：鐘：古代樂器；鼎：古代炊器。擊鐘列鼎而食。形容貴族的豪華排場。

鼎鐺玉石：視鼎如鐺，視玉如石。形容生活極端奢侈。

石泐海枯：直到石頭碎裂，海水乾涸。形容經歷極長的時間。

枯木發榮：枯萎的樹木恢復生機。比喻衰亡的事物重獲新生。

榮華富貴：榮華：草木開花，比喻興盛或顯達。形容有錢有勢。

貴賤無二：對高貴和卑賤的人態度一樣。

二三其意：即三心二意。指心意不專一，反覆無常。

意懶心灰：心、意：心思，意志；灰、懶：消沉，消極。灰心失望，意志消沉。

灰頭土面：滿頭滿臉沾滿塵土的樣子。也形容懊喪或消沉的神態。

面北眉南：指臉面相背，互不理睬。形容相處不合，各不照面。

南船北車：比喻行蹤不定。

車在馬前：大馬拖車在前，馬駒繫在車後，這樣，可使小馬慢慢地學拉車。比喻學習任何事物，只要有人指導，就容易學會。

前古未聞：指從來沒有聽說過。

聞風而至：一聽到消息就來。形容行動迅速。

至德要道：最美好的道德和最精要的道理。

道不舉遺：路上沒有人把別人丟失的東西拾走。形容社會風氣好。同「道不拾遺」。

遺簪墜履：比喻舊物或故情。同「遺簪墜屨」。

履賤踊貴：原指被砍腳的人很多，致使鞋子價賤而踊價貴。後形容刑罰既重又濫。也比喻犯罪的人多。

貴耳賤目：重視傳來的話，輕視親眼看到的現實。比喻相信傳說，不重視事實。

目空一切：什麼都不放在眼裡。形容極端驕傲自大。

切齒拊心：咬牙捶胸。極端痛恨的樣子。

心頭鹿撞：形容驚慌或激動時心跳劇烈。

撞陣沖軍：撞開敵陣地，衝向敵軍。形容作戰勇猛。

軍法從事：按照軍法嚴辦。

事火咒龍：比喻荒誕不經之事。事火，指祀火為神；咒龍，指咒龍請雨。

龍拏虎攫：猶言龍爭虎鬥。比喻筆勢遒勁、奔放。

攫為己有：攫：奪取。有強行手段奪取別人的東西，占為己有。

有板有眼：比喻言語行動有條理、有步調。

眼語頤指：用眼色或面部表情示意別人為之奔走。形容有權勢者氣焰之盛。

指天為誓：誓：發誓。指著天誓。表示意志堅決或對人表示忠誠。

誓死不二：誓死：立下志願，至死不變。至死也不變心。形容意志堅定專一。

二心三意：想這樣又想那樣。形容意念不專，主意不定。同「三心二意」。

意望已過：已經超出了原先的願望。

過而能改：有了錯誤就能改正。

改步改玉：步：古代祭祀時祭者與屍相距的步數，以地位排列。改變步數，改換玉飾。指死者身分改變，安葬禮數也應變更。

成語故事

◆徙薪曲突◆

從前有個人去拜訪他的朋友，看見朋友家的煙囪豎在灶前，灶前還堆著不少乾柴，就建議主人把煙囪改成彎曲的，把乾柴移開。主人沒有採納。不久這家真的發生火災了，幸虧鄰居及時救火，才沒有釀成大禍。事後主人殺雞宰牛來謝這些鄰居，鄰居說該請的是那位提意見的人。

◆過而能改◆

歷史上確實有能改過而終成大業的君主。楚莊王就是其中一位，楚莊王初登基時，日夜在宮中飲酒取樂，不理朝政。後來臣下用「三年不鳴，一鳴驚人」的神鳥故事啟發他，並以死勸諫，終於使他決心改正錯誤，認真處理朝政，立志圖強。楚國終於強大起來，楚莊王也位列「春秋五霸」之一。

◆改步改玉◆

春秋時期，魯定公五年六月，季平子到東野視察回來，還沒有到家就死在路上了。家臣陽虎將璵璠（一種玉飾品）與季平子一起入殮，仲梁懷不同意，他認為該改步改玉了，因為昭公已去，現在是定公執位，所以要改變制度了，包括下葬的禮數也應該隨之變動。

成語練習

◆ 以「意」字開頭的成語

意氣□□	意氣□□	意氣□□
意氣□□	意氣□□	意想□□
意滿□□	意料□□	意興□□
意在□□	意惹□□	意懶□□
意味□□	意馬□□	意到□□

◆ 以「意」字結尾的成語

☐☐ 好 意 ☐☐ 人 意 ☐☐ 如 意
☐☐ 不 意 ☐☐ 取 意 ☐☐ 去 意
☐☐ 遣 意 ☐☐ 大 意 ☐☐ 如 意
☐☐ 人 意 ☐☐ 轉 意 ☐☐ 起 意
☐☐ 綠 意 ☐☐ 達 意 ☐☐ 假 意

答案在 221 頁

方興日盛→盛飾嚴裝→裝聾做啞→啞子托夢→

夢斷魂勞→勞身焦思→思不出位→位卑言高→

高居深拱→拱手而降→降服而囚→囚首喪面→

面命耳提→提要鉤玄→玄妙入神→神魂飄蕩→

蕩檢逾閑→閑雲孤鶴→鶴困雞群→群空冀北→

北宮嬰兒→兒女情長→長材茂學→學無常師→

師老兵疲→疲精竭力→力均勢敵→敵惠敵怨→

怨天尤人→人定勝天→天地剖判→判若兩人→

人不自安→安邦定國→國爾忘家→家無二主→

主一無適→適材適所→所向皆靡→靡然成風

|方興日盛|：正在蓬勃發展。

|盛飾嚴裝|：妝扮華麗，服飾端莊。

|裝聾作啞|：不聞不問，假裝糊塗。

|啞子托夢|：比喻有話或苦衷說不出。同「啞子做夢」。

夢斷魂勞：睡夢中也在思想著，弄得神魂不寧。亦作「夢斷魂消」。

勞身焦思：勞：費；焦：焦急。形容人為某事憂心苦思。

思不出位：思：考慮；位：職位。考慮事情不超過自己的職權範圍。比喻規矩老實，守本分。也形容缺乏闖勁。

位卑言高：指職位低的人議論職位高的人主持的政務。

高居深拱：指高居帝位，垂拱而治。

拱手而降：拱手：兩手在胸前合抱表示恭敬。恭恭敬敬地俯首投降。

降服而囚：脫去上衣，像囚犯那樣，表示謝罪。

囚首喪面：頭不梳如囚犯，臉不洗如居喪。

面命耳提：不僅是當面告訴他，而且是提著他的耳朵向他講。形容長輩教導熱心懇切。

提要鉤玄：提要：指出綱要；鉤玄：探索精微。精闢而簡明地指明主要內容。

玄妙入神：形容技藝學問已進入高超而神奇的境界。

神魂飄蕩：形容精神飄忽。

蕩檢逾閒：逾、蕩：超越；閒、檢：指規矩、法度。形容行為放蕩，不守禮法。

閒雲孤鶴：漂浮的雲，孤飛的鶴。比喻無拘無束、來去自如的人。

鶴困雞群：比喻才能出眾的人淪落於平庸之輩當中。

群空冀北：比喻有才能的人遇到知己而得到提拔。

北宮嬰兒：北宮：古代王后所居之宮；嬰兒：指齊國孝女嬰兒子。用作孝女的代稱。

兒女情長：指過分看重愛情。

長材茂學：指才能高學問大的人。

學無常師：求學沒有固定的老師。指凡有點學問、長處的人都是老師。

師老兵疲：師、兵：軍隊；老：衰竭；疲：疲乏。指用兵的時間太長，兵士勞累，士氣低落。

疲精竭力：猶言精疲力竭。

力均勢敵：雙方力量相等，不分高低。

敵惠敵怨：猶言報德報怨。

怨天尤人：天：天命，命運；尤：怨恨，歸咎。指遇到挫折或出了問題，一味報怨天，責怪別人。

人定勝天：人定：指人謀。指人力能夠戰勝自然。

天地剖判：猶言開天闢地。比喻空前的，自古以來沒有過的。

判若兩人：形容某人前後的言行明顯不一致，像兩個人一樣。

人不自安：人心惶惶，動搖不定。

安邦定國：邦：泛指國家。使國家安定鞏固。

國爾忘家：一心為國，不顧家庭。

家無二主：指一家之內，不可以有兩個主人，否則會發生
爭吵，不得安靜。

主一無適：專一，無雜念。

适才適所：指辦事能力與所安排的工作位置或場所相當。

所向披靡：所向：指力所到達的地方；披靡：潰敗。比喻
力量所達到的地方，一切障礙全被掃除。

靡然成風：指群起效尤而成風氣。

◆力均勢敵◆

北宋時期，王安石任宰相推行新法，呂惠卿拜王安石為師
並極力巴結他，幫助推行新法，參與有關重要的變革措施，受
到王安石的器重。後來變法失敗，王安石被罷相，這時候呂惠
卿與他勢均力敵，就想方設法傾軋與陷害他。

◆怨天尤人◆

先秦·孔子《論語·憲問》：「不怨天，不尤人，下學而上
達。」

春秋時期，孔子終生為實現自己的主張而忙碌奔波，很少
人採納他的政治主張，孔子覺得感慨，子貢問為什麼？孔子說
自己不怨天、不尤人，下學而上達。努力學習一些平常的知
識，卻透徹瞭解很多的道理，只有老天才瞭解自己。

成語練習

◆ 請分別用下面的成語造一個句子

聲 淚 俱 下 : _____

義 無 反 顧 : _____

艱 苦 卓 絕 : _____

大 發 雷 霆 : _____

按 部 就 班 : _____

◆ 請根據下面的要求寫成語，每個要求至少寫三個

描 寫 人 物 品 質 : _____
描 寫 人 物 口 才 : _____
描 寫 人 物 風 采 : _____
描 寫 人 物 智 慧 : _____

答案在222頁

◆ 請把下面帶「八」字的成語補充完整

八面[玲][瓏]　　八拜[之][交]　　八百[孤][寒]

八府[巡][按]　　八方[支][援]　　八仙[過][海]

八街[九][陌]　　八斗[之][才]　　八[面]玲[龍]

八[字]打[開]　　八[難]三[災]　　八[斗]之[才]

◆ 請在下面的括弧裡填上正確的動物名稱

[鶯]歌[燕]舞　　[鵬]程萬里　　斷[鶴]續[鳧]

鴻案[鹿]車　　[蠶]食[鯨]吞　　指[鹿]為[馬]

愛屋及[烏]　　[雞]口[牛]後　　[龍][蛇]混雜

[虎]口餘生　　仗[馬]寒[蟬]　　沐[猴]而冠

[蛇][蠍]心腸　　[蜻][蜓]點水　　盲人摸[象]

◆ 請把下面的疊字成語補充完整

躲 躲 **藏 藏**　　　　扭 扭 **捏 捏**

鬼 鬼 **祟 祟**　　　　絮 絮 **叨 叨**

虛 虛 **實 實**　　　　熙 熙 **攘 攘**

三 三 **兩 兩**　　　　魚 魚 **雅 雅**

嫋 嫋 **婷 婷**　　　　哼 哼 **唧 唧**

偷 偷 **摸 摸**　　　　星 星 **點 點**

◆ 請將歇後語和它所對應的成語連線

打開天窗說亮話　　　　委曲求全

破罐子破摔　　　　鐵面無私

前怕狼，後怕虎　　　　自暴自棄

此地無銀三百兩　　　　開誠佈公

牆頭上的草　　　　畏首畏尾

人在屋簷下，怎能不低頭　　　　欲蓋彌彰

包拯審犯人　　　　搖擺不定

◆ 下列謎語的謎底都是成語，請把它補充完整

瞎子供菩薩	閉目養神
無法想無法說	不可思議
三伏天打哆嗦	不寒而慄
蝸牛去赴宴	不速之客
瞞上不瞞下	藏頭露尾
集體婚禮	成群結隊
桃園三結義	稱兄道弟

◆ 請把下面互為近義詞的成語補充完整

舉一反三	觸類旁通
口蜜腹劍	笑裡藏刀
理所當然	天經地義
歷歷在目	記憶猶新
秣馬厲兵	嚴陣以待
鼠目寸光	目光如豆

◆ 請根據已給出的成語填空，使意思連貫

以子之矛，陷子之盾
智者千慮，必有一失
乘興而來，敗興而歸
精誠所至，金石為開
青山不老，綠水長存
以眼還眼，以牙還牙

◆ 請根據下面的提示寫出正確的成語

開門，強盜，逮捕⋯⋯⋯⋯⋯⋯⋯ 揖盜開門
偷竊，捂耳朵，鈴鐺⋯⋯⋯⋯⋯⋯ 掩耳盜鈴
蠶，織繭，包住自己⋯⋯⋯⋯⋯⋯ 作繭自縛
魚的眼睛，珍珠，摻和⋯⋯⋯⋯⋯ 魚目混珠
畫畫，龍，眼睛⋯⋯⋯⋯⋯⋯⋯⋯ 畫龍點睛
騎在驢上找馬⋯⋯⋯⋯⋯⋯⋯⋯⋯ 騎驢找馬
美玉，石頭，都燒了⋯⋯⋯⋯⋯⋯ 玉石俱焚

成語接龍 5

◆ 請根據下面的俗語補充成語

今日不知明日事　　　　　　吉凶未卜

冬練三九，夏練三伏　　　　堅韌不拔

這山望著那山高　　　　　　見異思遷

不可全信也不可不信　　　　將信將疑

一波未平一波又起　　　　　接二連三

吃奶的勁都使上了　　　　　戮力以赴

◆ 請將下面的成語補充完整

孜孜汲汲　　　　　　　　孜孜無怠

孜孜矻矻　　　　　　　　孜孜無倦

翼翼飛鸞　　　　　　　　兢兢翼翼

諄諄不倦　　　　　　　　諄諄告戒

錚錚鐵骨　　　　　　　　錚錚鐵漢

沾沾自衒　　　　　　　　沾沾自喜

◆ 請將下面的成語和與之相關的歷史人物連線

口蜜腹劍　　　　　　　藺相如
生花妙筆　　　　　　　陶淵明
怒髮衝冠　　　　　　　陳勝
世外桃源　　　　　　　韓信
篝火狐鳴　　　　　　　李林甫
暗度陳倉　　　　　　　李白

◆ 請根據下面這首詩補充成語

《獨坐敬亭山》唐·李白

眾鳥高飛盡，孤雲獨去閒。相看兩不厭，唯有敬亭山。

閒雲野鶴	鳥盡弓藏	新亭對泣
山高水長	任人唯親	兵不厭詐
黃粱夢醒	麥穗兩岐	力排眾議
孤獨矜寡	揚長而去	骨騰肉飛
下馬看花	相驚伯有	

成語接龍 7

◆ 請把下面意思相反的成語補充完整

哀痛欲絕　　　　　興高采烈

負荊請罪　　　　　興師問罪

錦上添花　　　　　落井下石

趁人之危　　　　　雪中送炭

循序漸進　　　　　揠苗助長

霧裡看花　　　　　一覽無餘

◆ 趣味成語填空練習

最大的跟頭　　　　一蹶不振

最難走的路　　　　舉步難艱

最強壯的身體　　　豐筋勁骨

最寬闊的胸懷　　　虛懷若谷

最短命的美女　　　紅顏薄命

最有年齡差距的朋友　忘年之交

◆ 成語選擇題

（A）1、成語「鄰女詈人」中的「詈」是什麼意思？
　　　A 罵，責罵　B 說，講　C 嘲笑

（B）2、成語「孫龐鬥智」的主人公是：
　　　A 孫武、龐涓　B 孫臏、龐涓　C 孫臏、龐統

（A）3、成語「漂母進飯」中的「漂」意思是：
　　　A 漂洗　B 漂亮　C 打水

（C）4、成語「家喻戶曉」中「喻」的意思是：
　　　A 比喻　B 明白，知道　C 談論

◆ 請圈出下面成語中的錯別字並寫出正確的

潛移墨化…默　僑裝打扮…喬　清規戒率…律
巔三倒四…顛　憑水相逢…萍　披星帶月…戴
輕歌蔓舞…慢　輕舉枉動…妄　左顧右判…盼
葬心病狂…喪　天造地社…設　儻而皇之…堂

◆ 以「水」字開頭的成語

水到渠成	水滴石穿	水底納瓜
水過鴨背	水火不容	水深火熱
水落石出	水米無交	水木清華
水乳交融	水天一色	水土不服
水泄不通	水性楊花	水來土掩

◆ 以「水」字結尾的成語

跋山涉水	抽刀斷水	大禹治水
拖泥帶水	疏食飲水	春風沂水
丹陵若水	如魚得水	高山流水
落花流水	臣心如水	望穿秋水
盈盈一水	遊山玩水	悲歌易水

◆ 請在下面的空白處填上合適的成語，使句子通順

1、前輩笑著說：「你現在已經能**獨當一面**了，不再需要我從旁督導了。」

2、她生氣地說：「你們竟然**狼狽為奸**，合起夥來整我？」

3、他驚訝地說：「有這種事？真是大千世界，**無奇不有**啊。」

4、小青生氣地說：「我明明是在幫你，你還嫌我多管閒事，你這叫**忘恩負義**懂不懂？以後再也不管你了。」

5、這次回老家，免不了又要被奶奶拉著**嘮嘮叨叨**，說上大半天了，其實她知道我們過得很好，只是老人家習慣這樣表達關心。

◆ 請根據要求將下面的成語歸類

描寫熱鬧場面的：車水馬龍、摩肩接踵
描寫春天美好的：春意盎然、春色滿園、
　　　　　　　　生機勃勃
形容稀少的：滄海一粟、百裡挑一
描寫顏色的：蒼翠欲滴、一碧千里、萬紫千紅

2

解答篇

◆ 請把下面帶「九」字的成語補充完整

九五之**尊**　　九天**直下**　　九霄**雲外**
九泉之**下**　　九曲迴**腸**　　九九**歸一**
九世之**讎**　　九流**百家**　　九**牛**一**毛**
九**流**三**教**　　九**洲**四**海**　　九**垓**八**埏**

◆ 請在下面的括弧裡填上正確的植物名稱

青**梅竹**馬　　**柳**暗**花**明　　**荳蔻**年華
鏟草除根　　**藕**斷絲連　　**紅豆**相思
指**桑**罵**槐**　　蒼**松**翠**柏**　　投**桃**報**李**
空谷幽**蘭**　　春**花**秋**實**　　尋**花**問**柳**
出水**芙蓉**　　並蒂**蓮花**　　玉**樹**臨風

◆ **請把下面的成語補充完整**

半 夢 半 醒　　　半 新 半 舊　　　半 信 半 疑

半 真 半 假　　　沒 完 沒 了　　　沒 日 沒 夜

沒 眉 沒 眼　　　沒 輕 沒 重　　　好 言 好 語

好 模 好 樣　　　好 聲 好 氣　　　好 心 好 意

多 采 多 姿　　　多 嘴 多 舌　　　多 言 多 語

多 災 多 難

◆ **請將歇後語和它所對應的成語連線**

官差偷東西● 　　　　　●星羅棋佈

裝病喝中藥● 　　　　　●一清二白

鐵公雞● 　　　　　●弦外之音

小蔥拌豆腐● 　　　　　●知法犯法

鬼門關止步● 　　　　　●一毛不拔

夏天晚上下圍棋● 　　　　　●自討苦吃

胡琴上掛銅鈴● 　　　　　●出生入死

◆ 下列謎語的謎底都是成語，請把它補充完整

嚇到守門妖　　　　　　大**驚**小**怪**

重陽節時農家忙　　　　**多**事之**秋**

劇團巡迴演出　　　　　逢**場**作**戲**

水中撈月　　　　　　　浮**光**掠**影**

忙時無心看小說　　　　**等**[閒]視之

大禹過門而不入　　　　**公**而忘**私**

書架已滿　　　　　　　格格**不入**

◆ 請把下面互為近義詞的成語補充完整

恰到**好處**　　　　　恰如**其分**

接應不暇　　　　　**饑**不暇**食**

隨**機**應**變**　　　　見**機**行**事**

喪盡**天良**　　　　　**喪**心病**狂**

談笑**自如**　　　　　談笑**自若**

惶惶不安　　　　　**侷促**不安

◆ 請根據已給出的成語填空，使意思連貫

針鋒相對， 水火 不容
無憂無慮， 自由自在
徇私舞弊，貪 贓 枉 法
有恃無恐， 肆 無忌 憚
不務正業，好 逸 惡 勞
一夫當關， 萬 夫 莫 敵

◆ 請根據下面的提示寫出正確的成語

數數，字典，老祖宗………………… 數典忘祖

老人，珍珠，黃色的………………… 人老珠黃

老萊子，孝順，花衣裳……………… 綵衣娛親

金子做的房子，藏起來，美女…… 金屋藏嬌

木頭，釣魚，不可能的事………… 緣木求魚

災禍，成雙，走路………………… 禍不單行

◆ 請根據下面的俗語補充成語

前 不 著 村，後 不 著 店	進 退 維 谷
遠 親 不 如 近 鄰	擇 鄰 而 居
麻 雀 雖 小 五 臟 俱 全	具 體 而 微
軍 中 無 戲 言	軍 令 如 山
救 人 如 救 火	刻 不 容 緩
心 頭 不 似 口 頭	文 不 對 題

◆ 請將下面的成語補充完整

洋 洋 灑 灑	洋 洋 得 意
洋 洋 大 觀	洋 洋 盈 耳
字 字 珠 機	字 字 珠 玉
源 源 不 絕	源 源 本 本
惺 惺 相 惜	途 途 是 道
銖 銖 校 量	昭 昭 在 目

◆ 請將下面成語和與之相關的歷史人物連線

道不拾遺●　　　　　　●孟子

落井下石●　　　　　　●霍光

緣木求魚●　　　　　　●楊時

芒刺在背●　　　　　　●檀道濟

程門立雪●　　　　　　●商鞅

唱籌量沙●　　　　　　●韓愈

◆ 請根據下面這首詩補充成語

《塞下曲》　唐・許渾

夜戰桑乾北，秦兵半不歸。朝來有鄉信，猶自寄寒衣。

袖裡 乾 坤	鹽 梅 之 寄	詠 桑 寓柳
朝 秦 暮楚	戰 無 不 克	南 來 北往
衣 錦 還 鄉	果 於 自 信	散 兵 游勇
深 更 半 夜	別 有 用 心	言 猶 在 耳
歸 馬 放牛	號 寒 啼饑	

◆ 請把下面意思相反的成語補充完整

言行 不一　　　　　　言行 相符
裹足 不前　　　　　　勇往 直前
與世 無爭　　　　　　爭權 奪利
井井 有序　　　　　　雜亂 無章
自食其果　　　　　　坐享其成
自覺形穢　　　　　　自命不凡

◆ 趣味成語填空練習

最正常的死亡　　　　壽終正寢
最沒用的功夫　　　　花拳繡腿
最傳統的生活方式　　男耕女織
最笨的蠶　　　　　　作繭自縛
最厲害的駐顏術　　　返老還童
最愚蠢的救火方法　　潑油救火

◆ 成語選擇題。

（A）1、成語「羊續懸魚」中的「羊續」是指：
A一個人名　B一個地方名　C一種動物名

（A）2、成語「焚書坑儒」是哪個皇帝下的命令？
A秦始皇　B漢武帝　C唐太宗

（C）3、成語「黃髮垂髫」中「黃髮」指的是：
A黃頭髮的人　B年輕人　C老人

（C）4、成語「飲鴆止渴」中「鴆」指的是：
A一種茶　B一種湯　C毒藥

◆ 請圈出下面成語中的錯別字並寫出正確的

堰旗息鼓…偃　引經局典…據　徇私往法…枉
遙無音信…杳　游刃有余…餘　向禹而泣…隅
作繭自輔…縛　自爆自棄…暴　各紓己見…抒
指複為婚…腹　坐以待匕…斃　債台高祝…築

◆ 以「火」字開頭的成語

火耕水種	火光燭天
火海刀山	火急火燎
火盡薪傳	火冒三丈
火上加油	火上弄冰
火燒眉睫	火樹銀花
火眼金睛	火中取栗

◆ 以「火」字結尾的成語

飛蛾撲火	赴湯蹈火
隔岸觀火	鑽冰取火
七月流火	自相水火
州官放火	狐鳴篝火
星星之火	性烈如火
扇風點火	擁篲救火

◆ **請在下面的空白處填上合適的成語，使句子通順**

1、他拍著胸膛著説：「放心吧，我一向**言而有信**，答應
　　你的事一定給辦到。」

2、她氣喘吁吁地説：「**謝天謝地**，總算是趕上這趟車了，不
　　然我就回不去了。」

3、小玲來勸我説：「別氣了，我相信他是**求好心切**，不是故
　　意要那麼説你的。」

4、他説：「不客氣，小事一樁，**舉手之勞**而已。」

5、別高興得太早，當心**樂極生悲**，到時候你就哭了。

◆ **請根據下面的要求將成語歸類**

形容稀少的：九牛一毛、鳳毛麟角、絕無僅有
形容緊急情況的：千鈞一髮、十萬火急、刻不容緩
描寫山的：懸崖峭壁、崇山峻嶺、峰巒雄偉
描寫友情的：推心置腹、拔刀相助、親密無間

◆ 請用一到十這十個數字開頭寫成語，每個數字最少
　寫兩個

一：一言為定、一言九鼎　　　二：二者得兼、二八年華

三：三思而行、三分天下　　　四：四通八達、四肢百骸

五：五花八門、五體投地　　　六：六親不認、六國封相

七：七竅生煙、七上八下　　　八：八攻八克、八花九裂

九：九疊雲屏、久死一生　　　十：十全十美、十拿九穩

◆ 請分別寫出帶有「赤黃綠青藍紫」的成語，看分別
　能寫幾個

赤：面紅耳赤、急赤白臉、赤口白舌、赤血丹心

黃：白叟黃童、白叟黃童、東門黃犬、口中雌黃

綠：白説綠道、眠琴綠陰、粉白黛綠、脫白換綠

青：白璧青蠅、面皮鐵青、俯拾青紫、獨垂青盼

藍：蓽露藍蔞、水滸藍橋、衣冠藍縷、藍田出玉

紫：背紫腰金、掇青拾紫、芥拾青紫、姹紫嫣紅

◆ 請把下面的疊字成語補充完整

刺刺<u>不休</u>　　　　戀戀<u>靡騁</u>　　　　代代<u>相傳</u>

旦旦<u>而伐</u>　　　　燕燕<u>鶯鶯</u>　　　　喋喋<u>不休</u>

快快<u>不樂</u>　　　　林林<u>總總</u>　　　　踽踽<u>涼涼</u>

眷眷<u>之心</u>　　　　侈侈<u>不休</u>　　　　超超<u>玄著</u>

蔓蔓<u>日茂</u>　　　　銖銖<u>較量</u>　　　　足足<u>有餘</u>

◆ 請將成語和它所對應的歇後語連線

收破爛的吆喝●　　　　　　●添油加醋

十五個人吃飯●　　　　　　●無法無天

廚師做飯●　　　　　　●存心不良

小和尚打傘●　　　　　　●高不可攀

賣布不帶尺●　　　　　　●廢話連篇

月亮裡的桂樹●　　　　　　●七嘴八舌

成語接龍 3

◆ 下列謎語的謎底都是成語，請把它補充完整

一點零七分三十秒　一時 半 晌
無字天書　　　　　一紙 空 文
唐僧西行何所圖　　一本 正 經
才相識，就告別　　一面 之 緣
一件汗衫　　　　　一衣 帶 水
把題全做錯　　　　一無 是 處

◆ 請寫出與下列成語意思相近的成語，越多越好

鞭長莫及：鞭不及腹、鞭長不及
落井下石：雪上加霜、乘人之危、趁火打劫
阿諛奉承：逢迎拍馬、閹然媚世、曲意逢迎
孤注一擲：破釜沉舟、背水一戰
標新立異：標新領異、標新豎異、標新競異
安分守己：循規蹈矩、安常守分、奉公守法

◆ 請根據已給出的成語填空，使意思連貫

敗軍之將，不可 言 勇
嚴於律己， 寬 以待 人
不鳴則已， 一 鳴 驚 人
月暈而風， 礎 潤 而雨
攻無不克， 戰 無不 勝
放下屠刀， 立 地 成 佛

◆ 請根據下面的提示寫出正確的成語

鹿死了，芭蕉葉，找不到………… 覆鹿尋蕉

韓信，一個地方名，偷偷地過去… 暗度陳倉

織布，剪斷，學習……………… 斷織勸學

管仲，鮑叔牙，互為知己………… 管鮑之交

一個女子，王母過生日，祝賀…… 麻姑獻壽

荊軻，地圖，匕首……………… 荊軻刺秦

◆ 請根據下面的俗語補充成語

三十六計，走為上計　　逃之夭夭

四海之內皆兄弟　　　　天下一家

千金難買良心同　　　　同心同德

賊走了才關門　　　　　亡羊補牢

雄赳赳，氣昂昂　　　　威風凜凜

東風吹馬耳　　　　　　無動於衷

◆ 請將下面的成語補充完整

不愧不作　　　　不郎不秀

不稂不莠　　　　不矜不伐

不僧不俗　　　　不衫不履

不夷不惠　　　　不因不由

不得不爾　　　　不悱不發

不憤不啟　　　　不豐不儉

◆ 請將下面的成語和與之相關的人物連線

前倨後卑●　　　　　　　　●王獻之
嚙雪餐氈●　　　　　　　　●周公
管中窺豹●　　　　　　　　●樂昌公主
夜以繼日●　　　　　　　　●司馬光
破鏡重圓●　　　　　　　　●蘇武
圓木警枕●　　　　　　　　●蘇秦

◆ 請以下面這句詩裡的字為開頭各寫一個成語

「向晚意不適，驅車登古原。」

向壁虛構、晚節末路、意廣才疏、不卑不亢、適逢其會
驅羊戰狼、車轍馬跡、登高履危、古調獨彈、原璧歸趙

◆ 請寫出與下面意思相反的成語

良師益友：豬朋狗友、狐朋狗友、酒肉朋友
獨樹一幟：亦步亦趨、拾人牙慧、襲人故技
大海撈針：甕中捉鱉、輕而易舉、唾手可得
勢均力敵：天淵之別、天壤之別
背信棄義：信守不渝、重義輕財
心狠手辣：佛眼佛心、佛眼相看
千秋萬代：轉瞬之間、間不容瞬
不堪一擊：堅不可摧、牢不可破

◆ 趣味成語填空練習

最 落 魄 的 劍 客　　賣 劍 買 牛
最 勢 利 的 狗　　　狗 仗 人 勢
最 小 的 地 方　　　彈 丸 之 地
最 昂 貴 的 笑　　　一 笑 千 金
最 大 的 樹 葉　　　一 葉 知 秋
最 誠 懇 的 道 歉　　負 荊 請 罪

◆ 成語選擇題

（ B ）1、成語「動如參商」中的「參商」指的是
　　　A 從商　B 星星的名字　C 動物的名字

（ C ）2、成語「愁紅怨綠」中的「紅」和「綠」指的是
　　　A 兩種顏色　B 天氣　C 植物的花、葉

（ A ）3、成語「判若鴻溝」中的「鴻溝」指的是
　　　A 古代的一條運河
　　　B 人與人之間的代溝
　　　C 一個很大的坑

（ B ）4、成語「向隅而泣」中的「隅」意思是
　　　A 窗戶　B 牆角塑屏風

◆ 請圈出下面成語中的錯別字並寫出正確的

望風披靡…靡	禁若寒蟬…噤	丈義執言…仗
不絕如褸…縷	老奸句猾…巨	汗牛充洞…棟
陽奉陰圍…違	旁敲測擊…側	百步穿陽…楊
苦心孤旨…詣	等量奇觀…齊	求全責背…備

◆ 以「意」字開頭的成語

意氣自若	意氣干雲	意氣高昂
意氣風發	意氣相投	意想不到
意滿志德	意料之外	意興闌珊
意在筆先	意惹情牽	意懶心慵
意味深遠	意馬心猿	意到筆隨

◆ 以「意」字結尾的成語

不懷好意	善解人意	遂心如意
初期不意	斷章取意	來情去意
命辭遣意	粗心大意	逞心如意
差強人意	回心轉意	臨時起意
紅情綠意	辭不達意	虛情假意

◆ **請分別用下面的成語造一個句子**

聲淚俱下：犯人被突破心防之後，聲淚俱下的向警防坦承
　　　　　　一切犯行。

義無反顧：朱成功身受大明的厚恩，只有一死圖報，義無
　　　　　　反顧。

艱苦卓絕：這種艱苦卓絕的認真態度與熱忱，讓他在短短
　　　　　　一年內職位扶搖直上。

大發雷霆：考試沒考好，爸爸大發雷霆打了我一頓。

按部就班：凡事按部就班才是成功的捷徑。

◆ **請根據下面的要求寫成語，每個要求至少寫三個**

描寫人物品質：樸訥誠篤、元奸巨惡、光明磊落
描寫人物口才：木訥寡言、大辯若訥、舌燦蓮花
描寫人物風采：玉樹臨風、和藹可親、放蕩不羈
描寫人物智慧：才高八斗、七步成詩、舉一反三

※為保障您的權益，每一項資料請務必確實填寫，謝謝！

姓名				性別	□男	□女
生日	年	月	日	年齡		
住宅地址	郵遞區號□□□					
行動電話		E-mail				

學歷

□國小　　□國中　　□高中、高職　　□專科、大學以上　　□其他_____

職業

□學生　　□軍　　□公　　□教　　□工　　□商　　□金融業
□資訊業　□服務業　□傳播業　□出版業　□自由業　□其他_____

謝謝您購買 _____才高八斗：單挑成語接龍_____ 與我們一起分享讀完本書後的心得。務必留下您的基本資料及電子信箱，使用我們準備的免郵回函寄回，我們每月將抽出一百名回函讀者，寄出精美禮物以及享有生日當月購書優惠！想知道更多更即時的消息，歡迎加入 "永續圖書粉絲團"

您也可以使用以下傳真電話或是掃描圖檔寄回本公司電子信箱，謝謝！

傳真電話：（02）8647-3660　　電子信箱：yungjiuh@ms45.hinet.net

●請針對下列各項目為本書打分數，由高至低5～1分。

　　　　　　5 4 3 2 1　　　　　　　　　　　5 4 3 2 1
1. 內容題材　□□□□□　　2. 編排設計　□□□□□
3. 封面設計　□□□□□　　4. 文字品質　□□□□□
5. 圖片品質　□□□□□　　6. 裝訂印刷　□□□□□

●您購買此書的地點及店名_____

●您為何會購買本書？

□被文案吸引　　□喜歡封面設計　　□親友推薦　　□喜歡作者
□網站介紹　　　□其他_____

●您認為什麼因素會影響您購買書籍的慾望？

□價格，並且合理定價是_____　　□內容文字有足夠吸引力
□作者的知名度　　□是否為暢銷書籍　　□封面設計、插、漫畫

●請寫下您對編輯部的期望及建議：

2 2 1 - 0 3

新北市汐止區大同路三段194號9樓之1

傳真電話：（02）8647-3660
E-mail：yungjiuh@ms45.hinet.net

培育

文化事業有限公司

讀者專用回函

才高八斗：單挑成語接龍